趣味教科書

LOHO Publishing
How to book
Series

世界名家椅
經典圖鑑
all about the chair of masterpiece

LOHO 編輯部◎編

Contents 趣味教科書

**世界名家椅
經典圖鑑**

003

絕對不容錯過！大師級的經典設計

Q&A

「名家設計」和「經典」可不只存在於繪畫和時尚中，
在家具的世界裡也是經常被使用到的用語。
可是一般人要弄懂什麼是「經典」、而什麼又是「名家設計」並非易事。
本書將為您收集、介紹許多古今東西的大作，
希望能為許多人解答對於設計家具的疑惑之處。
只要本書在手，您就能明白更多相關經典作品的知識，
不僅學會欣賞名家設計，更能清楚分辨出優質作品的特點所在。

普普風名作
營造繽紛的視覺空間感

只要提到普普風，就讓人想到維諾‧潘頓。
完美詮釋60年代搖滾音樂風格的潘頓椅與塑膠材質製作的照明燈，
即便只是選擇其中一款來擺放，都會讓空間表現出截然不同的個性。
圖中是丹麥哥本哈根濱水區某遊艇俱樂部。
懸掛著路易斯‧波森知名的松果吊燈的宴會室，
只要一踏進去就能感受到濃濃的普普風格。

木製經典作品
無論現代或古典的空間皆適宜

木頭，自古以來就為人所熟悉、愛用的家具材質。
隨著成型技術與強度加工的製作方式進步，木材的發展更遠勝過其他種類。
也就是說，木材已經達到可以隨心所欲的設計境界。
不管是在現代或古典的空間裡，都能找到相配的造型。
左頁是漢斯‧J‧威格納在自宅客廳一角安置的搖椅。
右頁是卡爾‧韓森父子公司(Carl Hansen & Son)董事長的住家樓梯間之貝殼椅。

極簡風格之最高境界
保羅・凱亞荷魯姆的現代書齋

在被歸類於傳統空間型態的書房之中，
利用簡潔的現代風家具，就能為空間注入一抹緊湊的張力感。
書桌搭配不鏽鋼細腳柱的座椅，給人輕快俐落的印象。
擺放在另一邊的黑色合板椅—PK-0，更加強化了極簡的風格。
這是保羅・凱亞荷魯姆的妻子—漢娜・凱亞荷魯姆每日生活的書房景象。

充滿現代和風的前川國男住宅
建造完成於戰爭中的時間點更令人驚艷

受到居住者融合日、洋生活型態的影響，
跳脫出戰爭中、後期的日本傳統住宅的設計範疇。
畫面中的空間，今天看來仍屬於現代風格，
由於居住的生活方式隨著時代逐漸改變，
讓傳統家具和居家空間，在追求生產效率和市場需求的趨勢下日漸減少。
即使心中保有榻榻米的使用記憶，仍選擇在沙發上放鬆小憩。
宅邸的和風架構，竟能與之中的西式家具和諧共存，
而且毫無文化差異般融洽。

A

擁有響亮名氣的威格納和莫恩森設計

以北歐家具為介紹開端，從許多木製經典座椅當中，
挑選優秀的名家設計做介紹。

餐桌椅

跟我們關係最密切的椅子就是每天使用的餐桌椅。
坐在名家設計的作品上，會讓用餐時分更加愉快。

CH-24 Y-chair
CH-24 Y字椅

W550 × D520 × H730mm, SH420mm

因椅背Y型支撐部份而得名的Y字椅，是由漢斯·J·
威格納（Hans J. Wegner）所設計的知名作品，在全世
界已經售出超過70萬件。

Eames Molded Plywood Dining Chair（DCM）
伊姆茲設計合板餐桌椅

W514 × D535 × H775mm, SH464mm

伊姆茲（Eames）夫婦在1946年
發表的合板設計系列。附有鋼管
椅腳的餐桌椅是MoMA（美國紐
約現代美術館）的永久收藏品。

Zig-Zag
折型椅

W370 × D430 × H745mm, SH430mm

非常簡單的椅身設計。由45度產
生的椅腳造型，在其內側加入足
夠的強力支撐補助結構。可以堆
疊收納。

PP-250 Valet Chair
衣帽架椅

W500 × D500 × H950mm, SH450mm

Valet意指「隨侍」。這款萬用
椅的椅背可以披掛上衣；把座面
直立掀起，即可吊掛長褲。座面
下的小空間，還能收納小東西。

扶手椅

名家設計的扶手座椅，
流露出尊貴的典雅氣息。

CHAIR 45
CHAIR 45 自然網編座椅

W610 × D600 × H790, SH820mm

採用網狀編織椅面之扶手椅，能自然服貼人體外型，
提供愉快舒適的坐椅經驗。由芬蘭建築家阿爾瓦・阿
魯多（Alvar Aalto）所設計。

PP-503 The Chair
PP-503 這・椅子

W630 × D520 × H760mm, SH440mm

沿著椅背到扶手的木製部份，不僅刨出平滑表面，還
經過細心研磨成型，展現出木材優美曲線的座椅，是
漢斯・J・威格納（Hans J. Wegner）1949年的作品。

安樂椅

恬靜悠閒地坐在安樂椅上，
品味優雅的輕鬆氣氛。

Easy Chair
安樂椅

W720 × D775 × H740mm, SH360mm

厚實的椅面，搭配彷彿浮於椅子
架構之上、造型獨特的曲線型扶
把，是芬恩・尤魯（Finn Juhl）
的獨特設計。

EVA
夏娃椅

W610 × D70 × H820mm, SH390mm

由布魯諾・馬德森（Bruno
Mathsson）所設計，配合身體曲
線而延展的人體工學椅面，目前
已有多種的不同變化款式出現。

2226 Tha Spanish Chair
2226 西班牙椅

W830 × D680 × H620mm, SH350mm

以西班牙貴族使用的椅子為創意
來源，而打造出充滿厚實感的木
製座椅，可以說是包艾・莫恩森
（Borge Mogensen）的代表作。

A

建議以不佔空間容易整理的家具為優先考量

若以追求「極簡現代生活風格」為首要條件，
就應該把室內規劃整齊為開端。

堆疊椅

以下為您介紹可以堆積、疊放的方式整理，
不佔空間的實用家具佳作。

Seven Chair
Seven 椅

W480 × D480 × H770mm, SH440mm

在 Ant Chair（三腳疊椅）
發表後 3 年，阿魯涅·雅
珂柏森（Arne Jacobsen）
又於 1995 年推出 Seven
椅（四腳疊椅）款式，以
堆疊時依然兼具優美造型
與機能性而知名，如今已
成為簡潔現代空間之中的
重要象徵與代表作品。

YES Chair
YES 椅

沒有絲毫多餘設計的堆疊
椅款。透過黑色與不鏽鋼
的現代色系結合，創造出
俐落的極簡表現。

Tom Vac
湯姆 巴克椅

W675 × D630 × H760mm,
SH450mm

1997 年在米蘭國際家
具展當中發表的湯姆
巴克知名代表作，兼
具極簡構造和經典藝
術性的特質。

SIDE CHAIR NO.GF40
邊桌椅 NO.GF40

W510 × D550 × H760mm,
SH380mm

大衛·羅蘭德（David
Roland）設計的簡潔堆疊
椅，採用加壓平板製成霧
面塗裝的彎曲座板和椅背。

"X-line"Chair
X-line 椅

W495 × D485 × H770mm,
SH445mm

如同纖細鋼絲般的椅架設
計，完美且巧妙地與座面
和椅背的打孔型金屬板相
互輝映。

摺疊式知名作品

比堆疊椅更節省空間的巧思構想，
就非摺疊式家具莫屬了。

Plia Chair
普利亞椅

W470 × D505 × H750mm, SH455mm

被視為現代摺疊椅之原型的普利
亞椅。在1969年推出至今風靡全
世界。座面和椅背皆以透明壓克
力組成，摺疊後靠牆立放，就像
一件藝術品。

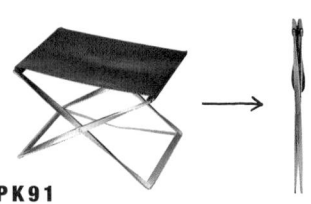

PK91
P K 9 1

W600 × D450 × H370mm, SH383mm

保羅‧凱亞荷魯姆（Poul Kjaerholm）的摺疊椅，有著
令人無法忽視的存在感。座面有厚織布與皮革兩款。

ZDOWN Chair
機單椅

W680 × D550 × H740mm

不只是座面，還有椅背部份也可以收起，屬於可摺疊
的安樂椅設計款。

套疊桌

仿如俄羅斯娃娃般的家具，
大桌子底下可以接連拿出小桌子。

PK71
P K 7 1

PK7（大）WDH290mm、（中）WDH270mm、（小）WDH250mm

立方體的統一造型，各邊長寬高尺寸都相同。簡潔優
美、令人讚賞的直線設計，是保羅‧凱亞荷魯姆（Poul
Kjaerholm）的作品。

B97b, B97a
B 9 7 b（小）、B 9 7 a（大）

B97b：W530 × D470 × H570mm

以少見的懸臂式結構所設計的邊桌。可以塞入沙發底
部來運用，桌腳不會造成空間上的障礙，桌腳有多種
不同的尺寸。

A

份量十足的柔軟椅墊是不是你正在尋找的目標？

身體感到疲累時的最佳推薦，
具有柔軟蓬鬆觸感和舒適椅墊的座椅款式。

F.Knoll Arm Chair
F・諾魯扶手椅

W830 × D820 × H770mm, SH440mm

椅腳部份採用角形鋼管設
計，使得座椅整體看起來
更為方正，加上織布表面
的柔軟觸感，成為復古味
十足的現代作品。

Prime Time
最好的時光

大人與孩童可同坐的舒適尺寸。
底部則是採用上漆塗裝的鋁製柱
腳來支撐，呈現出輕量感設計的
安樂椅款，並同款式的墊腳椅可
以搭配。

LIV Stool
LIV 腳凳

W700 × D400 × H600mm

由瑞典設計師尤納斯・博林(Jonas
Bohlin) 所推出，在三隻椅腳上
放上如同軟雲般的坐墊，讓人驚
艷的設計成品。坐上去後心情也
跟著柔軟起來！

Arm Chair 400
扶手椅 400

W770 × D770 × H650mm, SH370mm

一般稱為「戰車椅」的椅款。運
用斑馬紋的座面設計和很有存在
感的粗大型扶手，讓人印象深刻。

Moorea
莫蕾亞

W600 × D580 × H790mm, SH480mm

由威寇・馬吉斯崔堤 (Vico
Magistretti) 所設計，具有鬆
軟織布椅墊的單人沙發椅。

	特殊材質
	其他還有搭配不同材質組合而成的家具，或運用少見素材做成的名作。

PK24
P K 2 4

W1550 × D670 × H140〜870mm

在可自由變化角度的躺椅中，造型最簡潔的一款。1965年由菲力茲·韓森（Fritz Hansen）所推出。以不鏽鋼與藤為素材。

是否有專為特定人士設計的經典作品呢？ **Q**

A

的確有為了特定目的而製作的名家傑作

為國際性活動的公共設施、商業設施等、由大師們提供的設計家具款不計其數。

Barcelona Chair, Barcelona Stool
巴塞隆納椅、巴塞隆納腳凳

W755 × D756 × H770mm, SH446mm（坐椅）
W585 × D615 × H400mm（腳凳）

這是在1929年巴塞隆納舉行的萬國博覽會中，由擔任德國館設計的窓斯·凡·德羅（Mies Van der Rohe）為預定前來參觀的西班牙國王而設計的安樂椅，也就是為了國王所做的設計椅款式。

Antony
安東尼椅

W505 × D570 × H870mm, SH405mm

1954年由強·卜魯威（Jean Prouve）為位於巴黎郊區的安東尼大學的都市校區所設計的座椅。

Oxford Chair
牛津椅

W640 × D540 × H1290〜1380mm, SH450〜540mm

阿魯涅·雅珂柏森（Arne Jacobsen）為牛津大學所設計的牛津系列設計座椅。在彎曲的合板上舖裝皮革而成。

scandinavian

說到經典絕對少不了
來自北歐的名家設計椅

被賦予世界經典印象，來自北歐的椅子作品。
北歐的椅子不只是單純的美感設計，
而是必須能夠滿足嚴冬中長時間在室內，對舒適生活之要求。
簡明直接的線條適用於各種空間風格。
經典名作就此而誕生。

Arne Jacobsen
阿魯涅·雅珂柏森
Alvar Aalto
阿爾瓦·阿魯多
Hans J Wegner
漢斯·J·威格納
Finn Juhl
芬恩·尤魯
Borge Mogensen
包艾·莫恩森
Poul Kjærholm
保羅·凱亞荷魯姆

The Ant
螞蟻椅

W480 × D480 × H770mm, SH440mm

被稱為20世紀經典作品的螞蟻椅（三腳疊椅）創
造於1952年。早期雅珂柏森深受伊姆茲（Eames）
影響。但在設計這張椅子時，雅珂柏森跳脫了伊
姆茲風格，切除了部份的椅背面積，並以椅背與
座面一體成型的做法，創造出具有優美線條的三
腳疊椅款式。

01_02

Arne Jacobsen
阿魯涅・雅珂柏森的椅子

提到北歐椅子，對許多時尚人士來說馬上就會聯想到「螞蟻椅」和「Seven」。
以下收集了從合板椅到皮革沙發系列，
雅珂柏森的經典代表作品。

令人愛不釋手的可愛感

永存記憶之中的曲線美

The Ant
螞蟻椅

W480 × D480 × H770mm, SH440mm

由最簡單材料而創作出的極致美感作品，也將
雅珂柏森之名推上世界設計師的舞台。原始設
計為三隻腳，在雅珂柏森去世後，推出四隻腳
的紀念版。因其細腰長腳的外型被暱稱為「螞
蟻椅」。

Seven Chair
Seven 椅

W500 × D520 × H780mm, SH440mm

自螞蟻椅誕生後3年、於1955年時發表的
Seven椅，是至今賣出500萬張以上銷售佳績
的大熱門室內設計商品。很多人就算沒聽過雅
珂柏森之名，也一定對這張椅子具有非常深刻
的印象。

阿魯涅・雅珂柏森 年表

1902年2月11日
出生於丹麥・哥本哈根

1925年
獲得巴黎國際展覽會的銀賞

1929年
進行自有住宅的設計

1942年
進行丹麥第二大城歐胡斯（Arhus）
市政廳設計、開始著手室內的設計

1952年
透過菲力茲・韓森（Fritz Hansen）
公司發表螞蟻椅（The Ant）

1955年
透過菲力茲・韓森（Fritz Hansen）
公司發表Seven椅

1956~65年
擔任王立藝術學院的名譽教授與授課

1958年
透過菲力茲・韓森（Fritz Hansen）
公司發表蛋椅（The Egg）、天鵝椅
（The Swan）

1960年
著手SAS皇家飯店・SAS大廳的設計

1966年
榮獲英國牛津大學頒贈的名譽博士學位

1969年
透過菲力茲・韓森（Fritz Hansen）
公司發表3208海鷗椅（Gull Chair）

1971年3月24日 逝世

Series Seven
豐富的多樣變化款式

Seven Chair
Seven椅（3217）

W600 × D520 × H760mm, SH440mm

附有轉輪的迴轉式底座與扶手的辦公室用
Seven椅。與四腳椅款最大不同在於扶手與
底座相連之結構。採訂製方式，收到訂單才
開始製作，出貨需 3 ～ 4個月的時間。

Seven Chair
Seven椅

W500 × D520 × H790mm,
SH440mm

可選擇裝上椅腳轉輪
或扶手等多種變化的
Seven椅款，圖中座面
採用黑白相間的乳牛皮
毛，簡單一個工法，就
能帶出不同的味道。

Seven Chair
Seven椅

W500 × D520 × H780mm,
SH440mm

在丹麥當地，由商家為
座椅表面更換不同材質
並不罕見，這款椅面
鋪有海豹皮的Seven椅，
也是丹麥店家改造過的
稀有版。

Eight Chair
Eight椅

W500 × D520 × H780mm,
SH440mm

恰到好處的曲線賦予極
致張力，呈現三次元一
體成型的創意巧思，遠
遠超越了Seven椅的層
次。很可惜現在只能
在中古市場買到。

Seven Chair
Seven椅

W500 × D520 × H780,
SH440mm

雖然沒有加裝椅墊，光
鋪上羊毛就能大幅增加
舒適感。與牛皮或海豹
皮相比，稍有長度的羊
毛，更讓椅子顯出柔
軟和溫暖的表情。

08_10
Branches of
Ant and Seven
來自合板的多變款式

The Tongue
舌型椅

W480 × D480 × H790mm, SH450

為丹麥哥本哈根附近，牧肯寇
（Munkegardsskolen）小學所設計的輕
巧座椅，因椅背形狀與舌頭相似而得
名。一體成型的合板構造兼具可愛感
的優美線條，也強調椅身的堅固性。

3103
3103

W405 × D440 × H770mm, SH430mm

與Seven椅款同年發表的3103椅，不論是椅背的形狀
和角度都經過特殊設計，即便長時間坐用也不易疲累。
現在已經停產，只能在中古市場找到。

Grandprix Chair
大獎椅

W510 × D510 × H795mm, SH455mm

因獲得1957年米蘭國際藝術展首獎優勝而得名。有好
幾種不同的版本，也曾因選錯材質而失敗。圖中款式
使用的是最基本的合板座面。

11_
The Egg
被溫柔的形狀與觸感所包圍

The Egg
蛋椅

W860 × D950 × H1070mm, SH370mm

和天鵝椅一樣,蛋椅也是設計SAS皇家飯店
時的衍生創作。彷彿被蛋包覆般的設計,即
便是在喧囂的飯店大廳中,也可以營造出一
個人不想被打擾的空間。

12_
The Swan
如同坐在天鵝之上的感受

The Swan
天鵝椅

W740 × D680 × H770mm, SH400mm

雅珂柏森為哥本哈根SAS皇家飯店所設計的
座椅款式,具有天鵝般的優雅曲線。坐墊採
用硬質的泡棉,另有皮革座面的款式。

13_15
Bivalence, heavy and light
兼具厚實感與輕快線條

The Ox Arm Chair
牛津扶手椅

進入1960年代,牛津系列逐漸登場。在雅珂柏森的作品當中少數呈現出厚重感的設計款式。由菲力茲・韓森(Fritz Hansen)公司生產製作。

The Drop Chair
水滴椅

1959年時的設計,置於SAS皇家飯店的客房內,從未在市面上販售過。另外在飯店內的酒吧中,還有同款但搭配銅製椅腳與黑色皮革椅面的特別款。

The Pot
盆型椅

置於SAS皇家飯店大廳旁酒吧「冬天花園」(Winter Garden)裡的椅款,座面採用綠色織布。上圖是黑色皮革座面的變化款,1959年發表的作品。

The sophisticated
雅致俐落的線條呈現

Oxford
牛津椅

W640 × D540 × H930mm, SH470mm

這是為英國牛津大學聖凱薩琳學院所設計的座椅。當時發表的作品沒有扶手，也沒有椅腳架，僅以簡單的成型合板所製作。這是低背設計款。

Oxford
牛津椅

W640 × D540 × H1290-1380mm, SH450-540mm

如同人體脊椎骨伸直般的優美曲線之椅身設計，從側面看過去，拉高的椅背部份更充滿優雅風情。另外也有無扶手，搭配白色皮革椅面的款式。

Series 3300
3300系列沙發椅

W1820 × D790 × H720mm, SH360mm

為飯店大廳所設計的沙發椅款。從椅背到座面的曲線排列，營造出整齊有序的舒適視覺效果，並不會讓人感到壓迫。除了三人座之外，還有雙人與單人座的樣式。需訂製。

_01

Alvar Aalto
阿爾瓦・阿魯多的椅子

阿魯多深受芬蘭人喜愛,其肖像甚至登上紙鈔。
將芬蘭設計推向世界舞台的知名代表作,
正是這款被暱稱為帕米奧椅的扶手椅 41。

帕米奧椅
是為了這家醫院
所做的設計

阿魯多在 1928 年參加競圖贏得芬蘭托魯克(Turku)結核病患者治療中心—帕米奧・聖那托利姆(Paimio Sanatorium)的設計工作,從此躍上國際知名設計師之列。目前已改為普通醫院,院內家具也都是阿魯多的作品。照片置於醫院一角的帕米奧椅是最早期成品。

Arm Chair Paimio
帕米奧扶手椅 41

W600 × D800 × H640mm, SH330mm

為帕米奧治療中心所設計的椅款。利用成型合板將椅背和座面串聯,形成圖般的曲線美感。這個曲度設計也產生了適當的彈力,能輕鬆端坐對患者很有幫助。採用白樺木製的扶手、搭配白色座面的清爽組合極具阿魯多的個人特色。

1898 年出生於芬蘭的工業設計師阿爾瓦・阿魯多,除了工業設計師的身分之外,同時也是 20 世紀的現代建築大師。1932 年,正當世界為包浩斯的現代設計而瘋狂,到處充斥鋼管材質的設計家具時,而阿魯多卻始終堅持走自己的路,運用芬蘭的木材,設計出兼具柔和觸感與機能性的座椅款式。在這種設計構思之下,以白樺木所製作出來的成型合板「帕米奧椅」,也成為了阿魯多生涯中的設計主軸。

1935 年,阿魯多與同為設計師的太太阿伊娜(Aino Aalto),成立了「ARTEC」設計公司專門生產自己的作品,後來並陸續推出許多經典設計款式。

Alvar Aalto
孕育自森林的設計

Arm Chair 400
扶手椅 400 斑馬紋款式

W770 × D770 × H650mm, SH370mm

重量感十足的外型，也被
暱稱為「坦克椅」。大尺寸
的單人沙發椅。

Arm Chair 402
扶手椅 402 藍布款式

W610 × D700 × H760mm, SH420mm

阿魯多獨特的木製懸臂椅
設計構造。坐在上面時穩
定性十足也非常堅固。

Arm Chair 42
扶手椅 42

W600 × D750 × H720mm, SH360mm

懸臂式設計的成型合板
作品。表面無塗裝的款
式,是精品連鎖店畢姆斯
(BEAMS)推出的復刻版。

Arm Chair 406
扶手椅 406 黑色網編款式

W600 × D720 × H870mm, SH410mm

專為阿魯多的建築作品「瑪
伊雷雅(Mairea)住宅」所
設計的優雅長椅款式。

Alvar Aalto
孕育自森林中的設計

以螺絲釘拴
緊的圓型座
面,不論怎麼
坐都安心。

Stool E60
腳凳 E60

Ø380 × H440mm

阿魯多為芬蘭的威普利市立圖書館
(Viipuri Library)所設計的四腳凳。把白
樺彎成L型的特殊設計為其專利。座面有
多種不同的材質變化。體積輕巧、容易
堆疊,是兼具簡約美感與實用性的優秀
作品。

Stool E60
腳凳 E60(斑馬紋款式)

Ø380 × H440mm

Stool E60
腳凳 E60(白樺木款式)

Ø380 × H440mm

Stool E60
腳凳 E60(灰色層壓薄板款式)

Ø380 × H440mm

Chair 66
66 號椅 黑色油布款式

W390 × D420 × H780mm, SH440mm

椅背比65號椅更高、看起
來更為穩固的餐桌椅款。座
面也有多種的替換材質可
供選擇。

Chair 68
68 號椅 黑色油布款式

W430 × D485 × H680mm,
SH440mm

65號椅的變化型。比65
號和66號椅稍低的椅背
設計，看起來更為清爽與
俐落。

Chair 65
65 號椅 紅色油布款式

W350 × D400 × H660mm,
SH440mm

在腳凳E60中加上簡單椅
背構造的設計款式，也是
阿魯多創作中的銷售長紅
商品。

High Stool K65
高腳凳 K65 白色層壓薄板款式

W380 × D400 × H700mm, SH600mm

與高腳凳64相似，另增加小椅背
的設計。可以將不同顏色的座面
並列排放在吧台前。

High Stool 64
高腳凳 64 黑色油布款式

Ø520 × H560mm

把腳凳E60的椅腳拉長之高椅版。
也增加了讓腳部可以踩踏、又能
安定椅身的設計。

Stool 60
腳凳 60 白色層壓薄板款式

Ø380 × H440mm

腳凳E60的三隻椅腳變化版。與
E60一樣有多種顏色的座面可供
替換。

Hans J Wegner
漢斯・J・威格納的椅子

從過去的流行中尋求靈感、創造經典的威格納。
如知名的「這・椅子」、「Y字椅」等等，
都是經由這樣的過程中所孕育出來的名作。
以下就來欣賞這些自明朝座椅風格演變而來的經典椅款。

CH-24 Y Chair
Y字椅

W550 × D520 × H720mm, SH420mm

威格納最暢銷的作品，超過50年以上持續熱賣
中。不論是組裝或座面的特殊編織作業，都是
手工進行。另有2種不同塗裝和3種其他材質
的款式可以選擇。

FH-4283 Chinese Chair
中式椅

W570 × D550 × H815mm, SH430mm

這・椅子和Y字椅的基本設計，都是威格納自
中國明朝「官椅」發想而來的創意。椅背上方
連結到側面扶手的優美線條為其最大特徵。採
用櫻桃木材質。

漢斯・J・威格納 年表

1941年
出生於丹麥南日德蘭半島的多納地區

1937年
進入哥本哈根手工藝學校學習家具設計

1939年
進入艾力克・莫勒與弗朗明克・拉森
的建築事務所工作

1941年
受聘於阿魯涅・雅柯柏森的事務所
同年，與家具工匠尤哈涅斯・韓森
開始合作製作家具

1946年
獨立開業，設立事務所。並於哥本哈根
工藝學校教書

1947年
參加MoMA「低成本設計競賽」

1949年
發表「這・椅子」和「Y字椅」

1950年
透過美國《Interior》雜誌發表作品，
獲得國際時尚界人士的重視

1963年
發表「三腳貝殼椅」

1965年
於哥本哈根郊區建築自用住宅

1986年
發表「圓形椅」

1995年
於故鄉多納地區設立威格納美術館

2007年
逝世

PP503 The Chair
逗 · 椅子

W630 × D520 × H760mm, SH440mm

採用北歐獨特的研磨工法，從椅背延
伸到手把的人性化曲線，並使用隱藏
式接頭維持椅身的優美線條，被譽為
「椅中之椅」的極致作品。

PP-518 The Bull-Horn Chair
牛角椅

W720 × D500 × H720mm, SH420mm

這款座椅模仿公牛牛角粗勇的感
覺，刻意削除把手前端的圓頭，與
PP-701款式相近。以椅背中心稍微
往內收進來的扶手，有著獨特的對稱
美感。

Hans J Wegner
由複設計中誕生的名作

PP-266 Chinese Bench
中式多人椅

W1320 × D580 × H800mm,
SH435mm

將中式椅擴展成為多人椅的款式設計。座面使用特殊紙繩所製成，看起來非常雅致而且輕巧，充滿了威格納的特色之作。以白蠟樹材質所製作。

PP-502 Swivel Chair
轉輪椅

W740 × D550 × H730mm, SH450mm

牛角系列當中的一款，底座附有轉輪，並以3根細鋼管來支撐椅背。椅背比其他同款式的椅背更寬。不只可以當做餐桌椅，也很適合放在辦公室內使用。

PP-505 Cow-Horn Chair
牛角椅

W590 × D450 × H740mm, SH420mm

椅背部份如同其名呈現牛角造型。而威格納的牛角系列座椅，皆有由後方二隻椅腳獨立支撐椅背的特徵。腳柱與扶手部份的接合都經過了慎密的計算。

PP-701
扶手椅

W630 × D460 × H680mm, SH435mm

椅背中心的十字型紋樣是其特徵。從正面看
到的扶手跟牛角系列的其他款式很像；而從
上往下看時，感覺卻又截然不同，具有視覺
上的立體變化效果。

PP-201
扶手椅

W580 × D490 × H700mm,
SH435mm

整體造型充滿了這‧椅
子與中式椅的印象，椅
背卻又帶些Y字椅的影
子。是一款兼具經濟效
益與優良設計特點的座
椅款式。

GE-201
扶手椅

W550 × D500 × H700mm,
SH380mm

椅背像PP-201，椅架則
像PP-52，整體卻像獨
立設計之作。只靠前後
兩根橫木支撐座面，由
窄漸寬的側邊橫木，都
是威格納的特色。後期
作品的版型也更成熟。

PP-68
扶手椅

W700 × D470 × H700mm,
SH425mm

與其它使用數種木材相
接產生彎曲造型的款式
相比，運用蒸氣來折彎
木材的製作方式，更能
節省人力，也提高了經
濟生產的效率。另外也
有以防水布包覆表面的
設計款（PP-58）。

PP-52
扶手椅

W580 × D480 × H70mm,
SH430mm

由PP-201延伸出來的
變化型。加寬椅背部
份，以提高支撐力。椅
背中心的紋樣不但有特
色，同時也能增強扶手
的承受力道。使用白蠟
樹材質。

Hans J Wegner
由複設計中誕生的名作

Rocking Chair
搖椅

W625 × D750 × H805mm, SH430mm

屬於威格納設計的搖椅系列之早
期作品款式，附有威格納不常使
用的雕刻裝飾花紋。二根一組的
椅背設計，顯得非常活潑。

PP-550 Peacock-Chair
孔雀椅

W770 × D770 × H1030mm, SH360mm

細長紡錘條並列的椅背造型，別
名為「箭型椅」。威格納取材自英
國17世紀流行的溫莎椅（Windsor
Chair）之創意發想作品。

Rocking Chair
搖椅

W630 × D930 × H1070mm, SH450mm

呈現出最簡要元素的設計款式。
椅腳的接合方式非常特別，扶手
部份採用了中式椅的曲線設計概
念，使用山毛櫸木。

JH-719
靠背躺椅

W870 × D880 × H020mm

座面延伸並形成後椅腳的設計，
也是威格納的作品特色之一。隨
著後端延展的角度，使整個椅身
看起來比實際大小還要大。

PP-112
安樂椅

W700 × D620 × H760mm, SH380mm

威格納以曾經在英國17世紀時期
流行、具有鄉村風格的溫莎椅為原
點，所設計出來的座椅款式，充滿
了威格納簡潔輕快的特色。

Arm Chair
扶手椅

W615 × D615 × H860mm

據說這款椅子是威格納還在雅珂
柏森的事務所工作時，為雅珂柏
森設計的丹麥歐胡斯市政廳，所
創作的座椅款式。

PP-130 Circle-Chair
圓形椅

W1120 × D930 × H940mm, SH410mm

如同放射線般擴展的編織型椅背，也被暱稱為籃圈椅
或圈形椅。彷彿被圓圈包圍般的坐感。椅身的重量非
常輕盈，後椅腳附有轉輪，方便搬運和移動。

PP-105
安樂椅

W650 × D680 × H890mm, SH390mm

以細長紡錘條連接扶手與座面，創作出獨特的溫莎風
椅款。在椅背與扶手的接合處等構造，則是來自P38
所介紹的CH-44款的進化。採用白蠟樹材質。

CH-31
座椅

W520 × D525 × H810mm, SH460mm

一般的藤織座面，通常都不是靠椅架而是以橫木來提
高座面的支撐，這款椅子的橫木同時就是椅架，讓座
面可直接獲得支撐力道，非常有特色。使用柚木材質。

JH-509
安樂椅

W590 × D555 × H855mm, SH445mm

與其他椅款相比，椅背面積非常寬，因此椅背的支撐
力更強，讓椅身充滿安定感。兼具機能性與優美造型，
獲得世人廣大的好評。

Hans J Wegner

由複設計中誕生的名作

PP-240
座椅

W580 × D610 × H890mm, SH430mm

椅背稍微向後傾斜,可以舒適地往後靠。從前方
看過去左右扶手,呈現往外伸展的翼狀設計,是
連整體小細節等都非常注重的會議椅款式。

CH-52
安樂椅

W640 × D680 × H760mm, SH370mm

沿襲了 CH-44 款式的設計,但是在椅深和高度的尺寸
上有些許不同。另有使用相同材質的腳凳款式。

CH-44
安樂椅

W640 × D670 × H790mm, SH370mm

為穩固椅身支撐強度,所以將扶手與後腳柱的相連部
份設計成直角結構。座面與椅背為特殊紙繩材質並附
有羽毛軟墊。

AP-71
安樂椅

W620 × D960 × H930mm, SH400mm

接近地面的座面，後腳已接近無角度的直線狀態。
而且椅背部份具有 3 段高度的調節功能，可依使用
者需求調校，使用時心情更輕鬆。

Easy Chair
安樂椅

W880 × D843 × H1117mm

把原來如同圓拱一般的細長紡錘條椅背加以改良，並
包覆不容易弄髒的皮革，也能減少長時期靠坐時對背
部的負擔。

Dolphin-Chair
海豚椅

W722 × D859 × H975mm, SH344mm

來自丹麥生產與製造的座椅，大多都是依動物而命名，
這款海豚椅亦如是。根據 PP-512 的款式進行再製作，
具有可摺疊功能。曲線優美的椅腳為其特徵。

Hans J Wegner
由複設計中誕生的名作

PP-512
摺疊椅

W610 × D750 × H770mm, SH390mm

可以摺疊收藏的椅款。在座面前方附有握把，以利摺
疊後搬運之用。而座面下方主支撐木條所形成的凹洞，
可勾住牆壁上掛鉤，方便收納。

CH-3
安樂椅

W680 × D940 × H900mm

將座面延長成為後腳柱的構造設計，解決了前腳柱與
座面之間原有的不平衡問題。成品附有坐墊，而圖中
是尚未附上坐墊的狀態。

Japan Chair
日式椅

W690 × D720 × H840mm, SH415mm

專為熱海市MOA美術館所設計的款
式。現在放置於接待室中使用。另
有附有鉚釘的款式。

GE-290A
安樂椅

W760 × D870 × H980mm, SH420mm

把座面延伸至後腳部份的結構，不
僅兼顧了成本經濟的考量，也使椅
身的重心更為平穩安定，是非常優
雅的設計款式。

CH-25
安樂椅

W710 × D730 × H730mm, SH370mm

添加樹脂所做成的特殊紙繩
（Papercord），耐水性強，隨著時間
流逝，褐色會逐漸加深。椅背與座
面，皆由特殊紙繩編織而成。

AP-315 Mini Bear-Chair
小熊椅

W610 × D540 × H840mm, SH400mm

屬於大熊椅家族系列其中的一款。雖然與大熊椅相比，
尺寸較小，卻不失安樂椅應有的舒適感。座面表層可
以拆卸。

GE-181
翼背椅

W850 × D770 × H1065mm, SH395mm

左右伸展、如同翅膀的翼背椅，與「大熊椅」（P43）
款式相近，因此也有了「母熊椅」的暱稱。扶手部份
就如同熊掌一般。另外還有「小熊椅」款式。

Wingback Chair
翼背椅

W755 × D755 × H1060mm, SH420mm

獨立的椅背上翼面是這款座椅的
最大特色。與右邊的翼背椅款式
相比，在整體設計上，看起來更
為簡約。

Wingback Chair
翼背椅

W715 × D860 × H020mm, SH315mm

向前方延伸出的椅背上翼，可以
作為頭部的左右支撐，讓使用者
更為輕鬆。包含扶手部份的整體
設計，充滿英式傳統的厚重感。

Bukkestolen
彎曲椅

W755 × D638 × H690mm, SH315mm

具有「彎曲之椅」意義的
「Bukkestolen」，僅靠兩邊支撐的
皮革座面和椅背來支撐重量，座
面曲線也與使用者的身形貼近。

Hans J Wegner
由複設計中誕生的名作

GE-460
安樂椅

W640 × D710 × H680mm, SH399mm

看似複雜卻非常安定的構造。前腳柱和扶手部份的相連，能與椅背產生互相支撐，再加上往後伸展的二隻後腳柱，利用合板與角材就能做到堅實穩固的效果。

CH-07
Three-Legged Shell Chair
三角貝殼椅

W920 × D840 × H740mm, SH370mm

將合板優點發揮至極的設計款。無論是椅背、座面還是椅腳，每一部份都呈現了無懈可擊的完美曲線。只要看過一次，就會留下深刻印象。

JH-471
安樂椅

W660 × D650 × H790mm

在1947年便已經出現的設計構想，直到1979年時才有足夠的技術可以製作生產。椅背、扶手和椅腳的合而為一的設計，與阿爾瓦・阿魯多的傑作不相上下。

CH-22
安樂椅

W700×D620×H730mm, SH370mm

貝殼狀的椅背，既寬且大非常有特色，能支撐使用者的背部，坐起來更舒適。以橫木支撐扶手的構造，是威格納少見的設計。採用橡木材製作，最後上蠟處理。

PP-135 Hammock Chair
吊床椅

W725 × D1825 × H695mm

前、後椅腳形成一體呈現「く」字形以支撐椅身的躺椅構造。
利用繩子交織而成的網目組成的椅面，與吊床的樣式相似，因
此而得名。

AP-49 The OX Chair
OX椅

W900 × D990 × H900mm, SH350mm

椅背兩端的角狀物，就像是公牛的頂角、還有雙鬢
鯊的頭頂一般，給人強烈的視覺印象。和大熊椅一樣，
可以嘗試多種不同的坐姿。只是後腳柱的設計很容易
讓人絆倒，走路時要特別小心。

AP-69 Bear Chair
大熊椅

W920 × D640 × H1000mm, SH440mm

在威格納設計作品當中，舒適性名列前茅的座椅款式
之一。不只可以端坐其上，也可以橫著讓雙腳跨在扶
手上。椅背上方的翼狀部份，更是想像力發揮的極致
表現。

Hans J Wegner
由複設計中誕生的名作

AP-39 Kastrap Easy Chair
卡斯楚普椅

W620 × D670 × H770mm

充滿直線流暢外型的小型椅款，並利用鋼管來架構出
整個椅身。非常簡單的樣式，是專為哥本哈根之卡斯
特楚國際機場所設計。

PP-225 Flag-Halyard Chair
升旗繩椅

W1060 × D1150 × H800mm, SH370mm

以鋼管做出椅子的架構，並使用遊艇上的升旗繩拉出
椅面結構的「升旗繩椅」，是屬於奢華型的躺椅設計。
附有皮革製的床用墊，羊毛墊則需另外選購。

GE-215
摺疊椅

W725 × D850 × H705mm

將前椅腳的延長部份、連結後椅腳與扶手結構的設計
款，也是來自CH-28的變化型，具有摺疊功能。

JH-811
安樂椅

W590 × D560 × H770mm

與JH-471幾近相同的設計，只是改用鋼管結構來代替
木頭。座面後下方還增加了補強的支架。威格納特別
在使用者會接觸到的部位，都加上木頭或皮革材質。

FH-4103 Heart Chair
心型椅

W560 × D495 × H730mm, SH435mm

威格納的多種三腳椅設計，都以這款心型椅為原型變化而來的。從上方看下去，座面呈心型而得名。另有同款式的桌子設計。

PP-250 Valet Chair
衣帽架椅

W500 × D500 × H950mm, SH450mm

很多人都是因為這款特殊造型座椅，才開始認識威格納。主要為櫻桃木材質；在椅背中央，為增強支撐力道而嵌入玫瑰木薄板，同時也具有獨特的視覺效果。

PP-51/3 V-Chair
V 字椅

W550 × D540 × H760mm

受到Y字椅影響而衍生出來的變化樣式，椅背為V字設計。其他結構則幾乎與心型椅相同。這是在Y字椅推出40年後才出現的作品。

PP-58/3
扶手椅

W590 × D480 × H700mm, SH425mm

與P35的PP-68同款的椅背設計，再採用和左上方心型椅一樣的心型座面。據說是因應當時仍普遍的舖石地面，而設計成這種較容易站穩的三隻椅腳設計。

Finn Juhl
芬恩‧尤魯的椅子

如同雕刻品一般的芬恩‧尤魯之作品。
以豐富多樣的造型廣受時尚人士的喜愛，
但是一開始在丹麥並沒有受到太大注目，
後來憑著在美國獲得的高人氣才又引起熱烈的討論。

Easy Chair NV-45
安樂椅

W690 × D780 × H825mm, SH375mm

這款被譽為「世界上最美的扶手椅」，是尤魯在
離開威爾赫魯魯姆‧勞立馳（Vilhelm Lauritzen）
建築事務所獨立後推出的第一號作品。讓座面
與椅身架構產生上下層次感的表現，也成為尤
魯之後系列作品的特色。

Arm Chair NV-44
扶手椅

W500 × D520 × H780mm, SH440mm

推出44號椅之前，芬恩‧尤魯的作品給人的印
象多以反映時代的豪華、充滿厚重感。不過因
感受到消費者喜好已產生變化，因此推出了這
款NV-44。椅背與扶手之間的弧型曲線，也成
為他的一大特色。

尤魯‧芬恩 年表

1912年
出生於哥本哈根市內的佛雷迪力克貝爾（特區）

1934～45年
進入威爾赫魯姆‧勞立馳建築事務所內工作

1937～59年
在哥本哈根家具職人團體展覽會之中，與紐魯斯‧伏塔（Niels Vodder）共同製作展出

1945年
在哥本哈根市中心的新屋區，開設個人事務所

1945～55年
擔任哥本哈根室內設計學校的教師

1947年
獨立創業，在哥本哈根室內設計學校的教師

1949年
獲頒艾卡斯貝魯克設計大獎

在哥本哈根家具職人團體展覽會之中，展出酋長椅

1951年
為紐約聯合國大樓內、國際信託統治委員會之會議室進行裝潢工程和設計餐桌椅。透過蓋‧波依森（Kay Bojsen）工房發表水果碗作品

1956年
為北歐航空公司（Scandinavian Airlines System, SAS）旗下的DC-8飛機，進行座艙設計

1956～61年
負責SAS歐亞航線之33個營業所的設計工程

1965年
擔任芝加哥設計學院的客席教授

1984年
頒贈丹涅波蘭克勳章，受封為「騎士」的稱號

1989年5月17日 逝世

Dining Chair NV-46
餐桌椅

W500 × D540 × H760mm, SH430mm

不論從正面看座面，還是橫向看椅背，都
是與椅架分離的架構。這就是尤魯經常使
用的輕量化視覺效果。一看就讓人感到安
心愉快的餐桌椅設計，而座面下支撐橫木
的結構更具美感。

Arm Chair NV-48
扶手椅

W700 × D635 × H780mm, SH440mm

在1948年哥本哈根家具職人團體展覽會
中推出的作品，在米蘭三年一次的國際藝
術展中也獲得大獎。最早在紐魯斯·伏
塔（Niels Vodder）工房生產，後來中斷至
1991年時才由紐魯斯·羅素·安奈森工房
推出復刻版。

Finn Juhl

浮、遊於雕刻架構上的座位

Arm Chair NV-46
扶手椅

W660 × D580 × H865mm, SH465mm

1946 年在紐魯斯‧伏塔工房創造出
來的款式，由於製作成本始終無法降
低而停產，現存於世的數量非常稀少。
1953 年，Bovirke 波依魯凱公司將其簡
化後生產，日本的 KITANI 家具商也以
此推出復刻版（FJ-04）。

Dining Chair BO-72
餐桌椅

W500 × D540 × H820mm, SH450mm

這是波依魯凱公司將上圖 NV-46 簡化
生產時，另外推出的無扶手版。兩者
的造型極為相似，但是仔細觀察後可
以發現：座面下方的支撐橫木、椅背
形狀、座面大小和整體外型等，還是
有著些微的差距。

Chieftain Chair
酋長椅

W1025 × D910 × H935mm, SH352mm

在紐魯斯・伏塔工房發表了78張座
椅之後,因其強烈的造型而引發兩極
化反應。不過這些作品大多被收藏於
世界各地的丹麥大使館與博物館。這
款座椅因在1949年的團體展之中,
曾被丹麥國王弗雷迪力克(Frederik)
親自使用而知名。

Easy Chair NV-55
安樂椅

W750 × D720 × H795mm, SH375mm

椅背具有三段式調節功能,是尤魯少見的可後仰式安樂
椅設計。總共才生產28張,是非常珍貴的收藏逸品。扶
手設計也有別於尤魯以往的作品,以柚木材質加工的層
壓薄板所製成。

Easy Chair BO-98
安樂椅

W730 × D715 × H885mm, SH400mm

1950年代起,芬恩・尤魯考量到合作對象波依魯凱的
製作特長,開始推出容易量產的休閒椅。以山毛櫸木
製作主要骨架,並在扶手前端加入玫瑰木。兼具經濟
效益與優美設計的座椅款式。

Finn Juhl

浮、遊於雕刻架構上的座位

Pelican Chair
鵜鶘椅

W870 × D720 × H780mm, SH380mm

受到雕刻家強‧阿爾普（Jean Arp）
與艾力克‧托梅森作品的影響所推出
的椅款，曾與他們的雕刻作品共同展
出。如同鵜鶘在湖面上降落一般的情
景，呈現出令人感動的意境。

Easy Chair NV-53
安樂椅

W725 × D780 × H740mm, SH370mm

由於日本KITANI家具商復刻生產之
故，所以在日本地區較為常見。原
款是1953年在紐魯斯‧伏塔工房製
作。因外型與1951年歐雷‧沃鄉(Ole
Wanscher）發表的安樂椅相近，也有
一說這是複設計（Re-Design）作品。

Poet
詩人椅

W1360 × D800 × H865mm,
SH380mm

受到法國超現實主義藝術家強‧阿爾普（Jean Arp）的意識影響之下，所創作的流線型家具作品。是芬恩‧尤魯早期的設計，以當時丹麥報紙連載漫畫裡的主角而命名。

2-Seater NV-53
雙人座 NV-53

W1305 × D780 × H740mm,
SH370mm

利用座面上的凹陷處與弧形設計，搭配著完整的大片椅背，創造出非常優雅的線條。椅背連接兩側延伸出來的扶手，穩定感極佳。

Finn Juhl

浮、遊於雕刻架構上的座位

Easy Chair FJ-01
安樂椅

W720 × D760 × H730mm, SH360mm

比較原版作品與日本KITANI公司的復刻版,即可看出椅背的差異。原款的椅背造型較為方正,KITANI版則較為圓潤,而且KITANI版的扶手凹槽也比較深。

Arm Chair FJ-04
扶手椅

W615 × D555 × H820mm, SH450mm

與右邊款式相似,但是增加了扶手的設計。腳柱的線條纖細而優美,附有坐墊的座面能讓使用者更為舒適。如同雕刻藝術品般的傑作。

Chair FJ-03
座椅

W500 × D555 × H820mm, SH450mm

這是在芬恩・尤魯所設計的作品中價格較平易近人的餐桌椅。在設計的細節上仍充滿尤魯獨特的纖細美感與優雅品味。以山毛櫸木材所製作。

Borge Mogensen
包艾·莫恩森的椅子

作品以兼具經濟與美感聞名的包艾·莫恩森。
他的根本理念就是為一般人提供優秀的設計家具。
簡單而且功能完備的座椅款式，
也成為莫恩森作品的最大特色。

J39
座椅

W480 × H760 × D420 × SH445mm

因應戰後物資不足所設計的款式，線條簡單而優美。座面椅框與座面高度略微不同，坐起來更舒適。椅身堅固，實屬餐桌椅之中的傑作。照片中為山毛櫸木材質，另有橡木材質款式。

2226 The Spanish Chair
西班牙椅

W830 × D680 × H620mm, SH350mm

以西班牙貴族經常使用的皮革座椅為原型。同時也替因汽車普及而逐漸失去舞台的馬具職人所想到的工作機會。利用一整張的皮革所製成，扶手很寬甚至可以當作小桌子來使用。

包艾·莫恩森 年表

1914年4月13日　日德蘭半島的歐爾鮑地區出生
1933～34年　取得家具工匠的資格
1936～38年　就讀哥本哈根藝術工藝學校的家具科
1938～41年　就讀王立藝術學院家具科
1942年　進入柯雷·克林特（Kaare Klint）、莫恩斯·科霍（Mogens Koch）等公司工作
1939年　參加哥本哈根家具職人團體展覽會，由歐文·藍納公司生產
1947～50年　擔任FDB家具部門、日德蘭半島工廠期間的設計部門負責人
1945年　哥本哈根家具職人團體展覽會，與漢斯·J·威格納共同產出，由尤哈涅斯·韓森（Johannes Hansen）所製作
1950年　獨立開業，成立設計工作室
1954～61年　為丹麥工藝美術博物館舉辦的織物展之收藏家具系列進行設計
1956年　經過審密調查與研究後，發表以標準尺寸模組化所製作的系統化家具組「波利恩斯·虎格斯叢書」
1958年　參加哥本哈根家具職人團體展覽會，獲得年度大獎優勝
1963年　發表翼背椅作品
1972年10月5日　逝世

Borge Mogensen
專為生活設計的經典名作

2229 The Hunting Chair
打獵椅

W710 × H850 × D670mm, SH275mm

在哥本哈根家具職人團體展覽會上的展示作品，為符合當時展覽之主題名稱「狩獵小屋」所做的設計。1950年推出，卻在多年後才由阿雷迪利西亞公司推出復刻版製品。

2254 The High back easy chair & 2248 Ottoman
安樂椅與歐特曼椅款式

W660 × D840 × H925mm, SH360mm（座椅）

椅背和座面之間採用活動設計，非常簡單就能讓椅身躺平的構造，深具莫恩森的創意特色。頭部的軟墊也附有可以調整位置的皮帶。發表當時的椅背材質為藤製品。

2-seat Easy Chair
雙人座安樂椅

W390 × D870 × H970mm

流線型的設計，搭配北歐天空般淡藍色調，營造出柔和的整體氣氛。頭部的軟墊也和上面座椅款式一樣，可以自由調節位置。扶手部份的軟墊，更添使用時的舒適性。

3237 The dining Chair
3237 餐桌椅

W560 × H800 × D520mm, SH430mm

以減少裝飾為主要特徵的美國「夏克樣式」
為創意發想來源,莫恩森的餐桌椅也追
求簡單的造型,方正的架構搭配牛皮座面,
樸素簡潔的生活風格油然而生。

2204 The Wingback Chair&
2202 Ottoman
翼背椅和歐特曼椅款式

W700 × D890 × H1060mm, SH420mm(座椅)

採用18世紀時期的英國傳統樣式所製作的
皮革沙發。莫恩森在1939年時已經推出這
種樣式的翼背椅設計。之後歷經數度的修
正,推出多款作品,使風格漸趨成熟。

Borge Mogensen
專為生活設計的經典名作

2213 3-seat sofa
三人座沙發

W2220 × D820 × H800mm,
SH420mm

莫恩森為自家住宅所設計的座椅。同系列還有雙人座沙發 2212 款式。在許多國家的政府機關、大使館，還有行政部門等辦公室中經常可見。

2256
The Easy Chair
2256 安樂椅

W660 × D740 × H660mm, SH340mm

附有防止坐墊滑動的皮帶，還有如同箱子般的四方形椅架，造型簡單而別具美感。椅背角度可任意調整，很適合閱讀時使用。

9004
Plywood Chair
合板椅

W540 × D580 × H720mm, SH380mm

1949 年時發表的作品，比阿魯涅‧雅柯柏森更早開始運用合板。即便只是簡單合板，卻充滿了質樸的溫暖感受，透露著濃濃的莫恩森風格。

3244
Conference Chair
會議椅

W680 × D570 × H610mm, SH370mm

這是其子彼得依照包艾‧莫恩森在 1968 年製作之會議用座椅系列所追加設計的作品。與包艾‧莫恩森的設計風格相比略顯青澀。

01_02

Poul Kjærholm
保羅 · 凱亞荷魯姆的椅子

說到北歐家具，立即就會聯想到木製座椅。
保羅 · 凱亞荷魯姆卻在北歐木製椅的黃金年代中，
選用金屬材質設計出多款經典名作。
每項作品都充滿了極簡的美感。

PK-22
座椅

W630 × D630 × H710mm, SH350

凱亞荷魯姆除了皮革之外，也非常喜愛藤材的
質感。這款作品發表時，正是威格納和莫恩森
以木材創作出優美作品的時代。在那個時空當
中，凱亞荷魯姆依然堅持著藤材與鋼管結合的
獨特設計風格。

PK-22
座椅

W630 × D630 × H710mm, SH350mm

對凱亞荷魯姆影響最大的就是密斯（Mies van
der Rohe）。代表作PK-22呈現出超越密斯名作
「巴塞隆納椅子」的簡潔感。座面材質除了皮
革之外，還有藤材與厚織布。在凱亞荷魯姆的
作品中非常流行的款式之一。

保羅 · 凱亞荷魯姆 年表

1929年
出生於丹麥，在北日德蘭半島的楊因格
地方長大

1951年
在進行丹麥工藝美術學校的畢業製作時，
推出作品PK-25座椅

1953年
進入藝術學院工業設計教授艾力克·海
亞羅（Erik Herlow）的公司工作

1953年～55年
設計丹麥美術學院教授艾力克·海
亞羅（Erik Herlow）的公司工作

1953年
與建築師漢娜結婚

1955年
推出代表作PK·22座椅

1958年
設計雙人座沙發、PK·31／2

1961年
設計住家用PK·9座椅

1965年
設計摺疊椅PK·91

1967年
設計自家用PK·24座椅

1974年
設計懸背式結構的PK·20座椅

1974年
設計PK·13座椅

1974～80年
擔任丹麥藝術學院教授

1980年
逝世

Poul Kjærholm
尋求本質、鑽研創作經典造型

PK-31/2
雙人座沙發

W1370 × D760 × H760mm, SH380mm

座面與整個椅身結構分離的設計款式。以單人份的尺寸來看長寬高都是相等的76cm。兼具柔軟、寬敞的優點，使用時更加舒適。

PK-9
座椅

W560 × D600 × H760mm, SH430mm

將三隻鋼管椅腳固定於中心底座的設計樣式，造型曲線不僅優美，也能讓椅身平衡穩固。這款座椅在凱亞荷魯姆自家中與大理石長桌PK54，搭配成套使用。

PK-25
安樂椅

W690 × D730 × H750mm, SH400mm

前衛的鋼管椅架構造，使用最原始的麻繩材料形成椅背和椅面。菲力茲·韓森公司還生產了椅背和座面皆為黑繩的限量款式。

PK-33
腳 凳

W530 × H340mm

這是把彈性鋼材彎曲,加上皮革座面組合而成的常見腳凳款式,而注重結構安全的凱亞荷魯姆,在座面下方還添加了圈狀的木材架構來加強支撐。

PK-20
安 樂 椅

W800 × D760 × H890mm, SH370mm

使用懸臂椅構造而聞名的經典作品之一。利用豐富的軟墊印象,也強調出懸臂椅的視覺效果。前方的椅架與座面採取分離式結構設計,呈現出既複雜又簡單的視覺美感。

PK-91
摺 疊 式 腳 凳

W590 × D450 × H410mm

善用柯雷‧克林特提供的摺疊椅凳之結構組合,凱亞荷魯姆創作出具有俐落美感的鋼管材質摺疊式椅凳。不論是展開或收摺時,都呈現出凱亞荷魯姆獨有的簡潔設計風格。

PK-1
座 椅

W500 × D440 × H710mm

注重椅架邊緣結構與功能性的凱亞荷魯姆,將這款輕量椅的設計列名為「第一」之等級。以細鋼管串聯起藤製的編織椅背和座面。造型簡單又非常美觀的小型椅款式。

midcentury

「中世紀」的真正涵義?

經常可以聽到「midcentury」這個名稱。
乍聽下似乎不容易理解,其實代表的就是 20 世紀中期,
更具體來說,也就是指 1950～1960 年代,
以美國為主的時尚流行風格,與室內家具創作之具體呈現和設計。
像宇宙探險般的造型及亮色系等都是主要的特徵。

Charles & Ray Eames
查爾斯 & 蕾依・伊姆茲
Eero Saarinen
耶羅・沙里涅
George Nelson
喬治・尼爾森

01_02

Charles & Ray Eames
查爾斯 & 蕾依 · 伊姆茲的椅子

在二次世界大戰中靈活運用合板加工技術，
自 1940 年代後半起接連發表令人驚艷的作品。
查爾斯和蕾依 · 伊姆茲夫婦對室內設計的影響無遠弗屆，
催生出一個全新的文化運動。

La Chaise
躺椅

W1500 × D825 × H850mm, SH370mm

如同雲朵般的座面，適合一個人獨臥，也適合二人
同坐。利用細鋼管支撐雲形座面，創造出空中漂浮
的印象，也是這張椅子的最大特徵。如同雕刻藝術
品的座椅，也兼具實用性。

LAR
LAR

W635 × D622 × H622mm, SH320mm

以細鋼管桁架所組成的椅腳，如同艾菲爾鐵塔的底
座設計。也可以將接地的部份裝上木條，變成搖椅
的款式，別名「小貓搖籃」（Cat's cradle）。另外
還有構造較低的款式，也別具美感。

查爾斯 & 蕾依 · 伊姆茲 年表

年份	事項
1907年	查爾斯 · 歐曼德 · 伊姆茲誕生於密蘇里州聖路易斯地方
1912年	12月15日 芭娜斯 · 阿雷克桑德拉 · 凱撒（Bernice Alexandra Kaiser · 即蕾依）出生於加州聖克拉曼都地方
1938年	查爾斯獲得耶里艾爾 · 沙里涅（Eliel Saarinen）之獎學金，進入格蘭布魯克藝術學院（Cranbrook Academy of Art）進修
1939年	擔任工業設計科講師
1940年	成為該科系主任。蕾依也進入格蘭布魯克藝術學院任職。兩人與沙里涅一起參加 MoMA 舉辦的有機家具設計競賽
1941年	查爾斯與蕾依結婚，並因此離開了格蘭布魯克藝術學院，前往洛杉磯居住
1946年	艾李奧德 · 諾伊斯為查爾斯舉行個展。也開始在各大雜誌上展示他的作品
1949年	哈曼 · 密勒家具商取得伊姆茲的作品製作權。參與實驗性住宅設計「Case Study House」計畫
1978年	查爾斯逝世
1988年	蕾依逝世

Charles & Ray Eames

日常生活用的優良設計

Arm Shell Chair
RAR-8

殼型扶手椅 RAR-8

W635 × D686 × H683mm, SH430mm

把身體完全包覆起來的殼型扶手椅，搭配使用樺木的底部結構，與塑膠材質椅身、鋼管椅腳，營造出絕妙的平衡美感。底部的木製結構，另外還有7種材質可以進行替換。

Organic Chair

有機椅

W730 × D660 × H825mm, SH435mm

在格蘭布魯克藝術學院（Cranbrook Academy of Art）期間情投意合的查爾斯和蕾依，與耶羅·沙里涅（Eero Saarinen）一起參加紐約現代美術館舉辦的「住宅家具之有機設計」競賽時所推出的作品。椅腳使用的並不是合板，而是以白樺木所製成。

LCW
休息椅 · 木製

W559 × D618 × H674mm, SH394mm

乍看之下與 DCW 非常相似，而「L」
是代表 Lounge「D」是 Dining，表明
了各有不同用途。在 LCW 的造型上，
為了能坐得更舒服，便採用了低座位、
寬椅背和寬座面的設計特徵。

DCW
餐桌椅 · 木製

W493 × D553 × H731mm, SH458mm

DCW 為了配合餐桌的高度，因此也
將座面提高，同時也縮減了椅背與
座面的寬度。從 1945 年時開始生產，
1957 中止製作與出貨。直到 1995
年後，才在美國又恢復生產。

Charles & Ray Eames

日常生活用的優良設計

LCM
休閒椅・金屬製

W559 × D616 × H674mm, SH394mm

LCM 為「Lounge Chair Metal」的縮寫。在 LCW 的椅腳部份，是以鋼管金屬所製作，重量輕也容易搬運移動。在收藏家之間，也將此椅暱稱為「洋芋片椅」。

Chilrdren's chair
孩童椅

W350 × D280 × H365mm, SH230mm

非軍事用途目的所生產的，首批木製合板孩童椅。但是在販賣時宣告失敗，只生產第一批 5000 張，從此未再製作與量產。

Charles & Ray Eames

DCM
餐桌椅‧金屬製

W514 ✕ D535 ✕ H775mm, SH464mm

DCM即為「Dining Chair Metal」之
簡寫。在伊姆茲所設計的椅款當中，
都有一個共同的特徵，就是在椅背部
份採用了橡膠製的吸震墊，讓使用者
坐下後的靠背感覺更為舒適。

Plywood Elephant
合板象椅

尺寸不明

1945年在紐約舉辦的室內家具展覽
會場中發表之作品，但是並未進入製
作與量產階段。一般認為原因是時人
對於這類產品的需求極少，同時伊凡
斯（Evans）家具商的家具販售市場
尚未擴大之故。

Charles & Ray Eames

日常生活用的優良設計

DSR
餐桌邊椅 · R 型鋼絲底座

W460 × D400 × H800mm, SH450mm

塑膠材質扶手椅的變化款－邊椅（Side Chair），也就是沒有裝置扶手的休閒椅種類。這也是伊姆茲期望的低售價、具有更自由的使用方式，而且容易量產的設計作品。

DSS
殼型邊椅

W670 × D590 × H800mm, SH420mm

適合在公眾場所中使用的大眾椅款式，為確保行列排製整齊，因此設計椅腳部份可以互扣鎖定。即便是在堆疊時，貝殼型的座面依然保持美觀、不易損傷。這是在許多公共地點經常可見的款式。

Wire Chair DKR-2
鋼絲椅 DKR-2

W490 × D530 × H830mm, SH440mm

將貝殼椅改為鋼絲架構的款式。鋼絲的顏色有黑與白兩種可以選擇。這款（DKR-2）的座面和椅背皆附軟墊，另外也有僅座面配置軟墊的DKR-5款，與全部包覆軟墊的DK-1款。

3473 Sofa
3473 沙發椅

W1850 × D820 × H840mm　椅身內部架構以合板搭配鋼管和軟墊的沙發款式。這個3473的名稱，則是根據哈曼‧密勒（Herman Miller）家具商的型錄編號而來。

Sofa Compact
簡單型沙發椅

W1843 × D760 × H890mm　原本是伊姆茲自宅用的作品，後來也出現在太平洋帕麗珊德飯店（Pacific Palisades Hotel）內。坐下來的感覺非常舒適，椅背還具有可摺疊的功能。

Charles & Ray Eames

日常生活用的優良設計

Aluminum Executive
鋁製上司椅

W585 × D430 × H1005mm, SH480mm

被稱為辦公椅最早款式的這張鋁製上司椅，令人驚奇的在半世紀前就已經幾乎定型，一直沿用到現在。目前以裝設5或6個轉輪的樣式居多。

Aluminum Lounge chair
鋁製躺椅

W654 × D820 × H940mm, SH375mm（現有設計款式）
W535 × D546 × H464mm（腳凳）

從中世紀至今持續生產的熱賣商品。原本設定在室內外皆可使用，目前被定型為用於客廳與辦公室等空間的經典椅款。

Intermediate Desk chair
主管辦公椅

W650 × D580 × H785mm

以上司椅為基本型，而持續開發製造的辦公室座椅系列之中階主管辦公椅。原本提供更為低廉的售價，但因製作成本居高不下，最後還是停產。Intermediate 是指中間階級的意思。

Executive chair
上司椅

W670 × D675 × H895mm, SH440mm

與休閒椅相似的款式設計，而將軟墊舖滿在於合板材質上方，再以皮革將其完全包覆起來，這是專為「TIME-LIFE」大樓所做的設計款式，因此又被稱為「TIME-LIFE椅」。在世界棋賽上也被指定使用。

Charles & Ray Eames

La Fonda chair
芳達餐廳椅

W570 × D640 × H730mm

查爾斯‧伊姆茲與擔任哈曼‧密勒家具商之織品設計師—艾利克桑德．吉拉魯德（Alexander Girard），共同為「La Fonda」（芳達餐廳）所設計的款式。雙鋼管並列的椅腳尤其令人注目。

Walnut Stool
胡桃木腳凳

H380 × Ø340mm

發行「TIME」與「LIFE」雜誌的TIME-LIFE大樓之接待大廳，曾經交由伊姆茲進行裝潢工程。這是當時所設計的接待室小椅子，也可以當作小型置物台來使用。

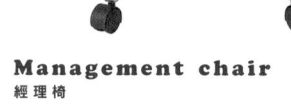

Management chair
經理椅

W585 × D560 × H840mm, SH530mm

和鋁製椅系列相同的結構，為增加坐椅時的舒服感，特別改用表面觸感柔順的布料包覆椅身。與上司椅、無扶手的邊椅等都被劃分為「軟墊椅」種類。

Loose Cushion Arm chair
舒適軟墊扶手椅

W680 × D645 × H870mm

與一般採用塑膠材質所製成的扶手椅相比，這款利用更容易塑型的高級合成樹脂來製作殼型椅身，另外在椅身與表層織布之間，以真空填充與接著劑等加入橡膠泡綿當作軟墊材質，增添使用時的舒適性。

Charles & Ray Eames
日常生活用的優良設計

Chase
躺椅

W455 × D1943 × H754mm,
SH419mm

為伊姆茲夫婦共同友人電影導演比利・威魯德（Billy Wilder）所設計的躺椅。可在拍攝電影的現場用來小憩，寬度只有45cm，不太適合熟睡。

Drafting chair
製圖椅

W510 × D510 × H970mm

伊姆茲工作室最初發表的作品據說是繪圖時使用的工作椅，於1970年推出。這類造型在更早的1950年代時就已經出現。其他變化型有：裝設扶手、或改用塑膠、織布等座面材質的款式。

2Piece Plastic chair
雙片塑膠椅

W495 × D475 × H778mm

在座面與椅背的部份，都採用與DCM相同的塑膠框架與耐震底座之接合方式。不同的是，這款設計應用了來世紀塑膠公司（Century Plastic Inc.）新研發的耐震底座分別與座面、椅背為一體成型的製作技術。

070

Charles & Ray Eames

Tandem Sling Seating
串列椅

W3055 × D690 × H865mm,
SH395mm

來自好友沙里涅的請託,為機場設計之公眾用椅款式。以鋼管架構出椅背與座面部份,表面可以使用其他材質替換。有 2 ~ 6 人座的單列式和 12 人座雙列式等類型。

Eames Teak & Leather Sofa
伊姆茲柚木皮革沙發椅

W1425 × D760 × H840mm,
SH419mm

1976 年在威德拉(Vitra)家具商協助下做出實驗原型。直到 1984 年時才交由哈曼‧密勒家具商的義大利工廠生產。但是由於查爾斯已經逝世,所以這張沙發椅也成為伊姆茲工作室的最後家具作品。

Eero Saarinen

耶羅‧沙里涅的椅子

身為伊姆茲的朋友，
也是中世紀設計代表人物的耶羅‧沙里涅。
代表作鬱金香椅是以鋁合金壓鑄＋粉體塗裝所製成，
運用了當時的最新技術，這也是當時作品的特色。

Arm Chair
No.150
扶手椅 No.150

W670 × D590 × H815mm, SH475mm

也是同樣的鬱金香椅，不過將椅背延長至兩側做出扶
手，變化為扶手椅的款式。另外也在殼型椅身與椅腳
的接合部份，加入了可迴轉的軸心零件組，創作出具
有旋轉功能的扶手椅。

Turip Chair
No.151
鬱金香椅 No.151

W495 × D535 × H815mm, SH475mm

減少桌底下出現的腳柱數量，正是沙里涅的設計考量
重點，因應而生的便為這款單腳鬱金香椅。如同其名
花般優雅的座椅款式。雖然和伊姆茲的作品有著相似
的造型，不過細部的精緻表現更為傑出。

Side Chair
邊椅

W550 × D520 × H815mm, SH455mm

提到沙里涅，都會聯想到他與伊姆茲的好交情。而他的知名作品除了上頁介紹的鬱金香椅之外，也曾經與伊姆茲共同推出木製平板材質的設計作品，獲得設計競賽的優勝。

Womb Chair
子宮椅

W890 × D1000 × H900mm, SH430mm

「Womb」指的就是女性的子宮。這是以人體曲線做為設計概念所創作出來的座椅款式。採用FRP的一體成型方式來製作殼型椅身，並裝設鋼管椅腳做為底部的支撐。

耶羅‧沙里涅
（1910～1961）

出生於芬蘭。13歲移居美國，在巴黎學習雕刻，又在耶魯大學攻讀建築。在父親耶里艾爾‧沙里涅擔任格蘭布魯克藝術學院校長的期間，擔任助理的工作，也因此而認識伊姆茲等設計師，並一起參加多項設計競賽，後來成為諾魯（Knoll）家具商的設計師。

George Nelson
喬治‧尼爾森的椅子

喬治‧尼爾森是促成查爾斯‧伊姆茲與哈曼‧密勒公司
合作的重要推手,也是促成眾多優秀作品接連誕生的最大功臣。
如眾所週知,他是美國當代傑出的設計界領袖與規劃者、
也是一位技藝高超的設計師。

Marshmallow Sofa
棉花糖沙發

W1321 × D737 × H788mm, SH407mm

標準的普普藝術風格。完全掌握了當時美國文化中之
流行元素的嶄新設計作品。雖然曾經因為生產成本過
高而暫停生產,現在又重新有了復刻品出現。說是超
越時代的傑出作品也不為過。

喬治‧尼爾森
(1908～1986)

出生於美國康乃迪克州的哈特
福特市。就讀過耶魯大學,也
曾獲羅馬獎的獎學金前往羅馬
學習一年。1946年獨立創業,
開設自己的設計公司。並擔任
哈曼‧密勒家具商的設計執行
長,直到1966年為止。

Coconut Chair
椰子椅

W1040 × D860 × H840mm, SH340mm

金屬材質的殼型椅身沉重、不易搬運，但是尼爾森卻巧妙地利用椅面包覆技巧，創造出完全不同的印象與魅力。椅面的織布採用的是哈曼‧密勒公司的織品設計師—艾利克桑德‧吉拉魯德之作品。

Nelson Platform Bench
尼爾森月台長椅

W1220 × D470 × H356mm

尼爾森的長椅作品，非常適合放置於家中的任一角落。這款作品雖然名為長椅，但也可以在座面上加上玻璃，作為長矮桌之用。是非常簡單又具備多功能用途的設計。

Midcentury Others

其它中世紀名作

Diamond Chair
鑽石椅

W835 × D720 × H775mm

不規則的大四角形椅面，就如同流動金屬般的造型表現。將一根根的鋼管折彎、熔接組合而成。仔細觀察後可發現網目結構呈菱形，與伊姆茲DKR的正方形結構不同。椅身不重便於戶外使用。

Side Chair
邊椅

W530 × D540 × H765mm, SH410mm

這是哈利・貝魯托亞（Harry Bertoia）的作品。他曾經與伊姆茲進行共同創作，但因不滿作品只以伊姆茲之名發表而從此不再往來。本身就是優秀雕刻家的貝魯托亞，將這款座椅設計得如同精緻雕刻藝術品一般，令人愛不釋手。

Corona Chair
日冕椅

W880 × D820 × H970mm, SH420mm

這款巧妙組合了舒適軟墊與鋼管兩種
不同材料、造型別致又充滿優雅風
情的座椅，正是保羅‧波魯特（Poul
Volther）的作品。創意來源是日蝕時
分所拍攝的連續照片，將橢圓形的太
陽串聯在一起的獨特設計。

Heart Cone Chair
心型圓錐椅

W1025 × D625 × H890mm

經常將新潮流靈敏地反映到作品
當中的設計師維諾‧潘頓（Verner
Panton），也喜歡運用各式各樣的新
材質。這張座椅就是非常具有實驗性
質的創作。僅以單點支撐椅身，也是
劃時代的設計創意。

Midcentury Others
其它中世紀名作

Djinn
精靈椅

W680 × D730 × H700mm,
SH350mm

設計師為奧力維‧墨爾古（Olivier Mourgue）。利用鋼管做出椅身框架，再以橡膠泡綿包覆框架，最後用伸縮性織布將整個椅身包裹起來的作品。非常獨特的造型表現。

Arm Chair No.549
扶手椅 No.549

W720 × D570 × H690mm, SH380mm

乍看之下與沙里涅的天鵝椅款非常相似，其實是法國設計師皮耶‧波林（Pierre Paulin）的作品。其作品以前衛風格居多，如舌型椅等款式（P081），而這款座椅卻是比較特別的正統派作品。

Lady
女士椅

W780 × D860 × H850mm, SH420mm

由義大利建築師馬魯可・札努索（Marco Zanuso）所設計的女士椅，充滿了義式風情的優雅美感。當初也是為了某知名橡膠公司，想實驗自家旗下的新材料而特別設計的造型與創作。

Stool & Chair Series
腳凳與椅子系列

W590 × D900 × H690mm, SH365mm

在這系列中，還有其他款式的腳凳與高背椅設計。喜歡實驗各項新材質的維諾・潘頓，也留下了許多令人嘖嘖稱奇的作品。圖中作品採用了伸縮性織布材質包覆椅身，不僅形狀獨特，坐起來也非常舒服。

Donna
唐娜椅

W920 × D1170 × H1370mm, SH400mm

由圓潤、寬大的外形，立刻就會讓人聯想到女性身體曲線表徵的「唐娜椅」，是伽塔諾・佩雪（Gaetano Pesce）的設計。當時的製造商C&B，是以低溫發泡、一體成型的技術來製作。之後同類型商品也都跟進採用此法量產。

Midcentury Others
其它中世紀名作

Ribbon
緞帶椅

W1040 × D700 × H720mm, SH420mm

利用鐵管彎出如同緞帶般的柔滑曲線，
再以伸縮性布料將整張椅子包覆起來。
創造出立體感十足卻沒有任何縐摺的滑
順質感。皮耶‧波林（Pierre Paulin）的
作品。

Lounge Chair No.303
躺椅 No.303

W820 × D700 × H560mm, SH320mm

椅腳採用厚重強硬的FRP材質，因此增加了許多的
重量。椅座是用布面軟墊、泡綿充填，最後再加上
織布包覆而成。與右邊的座椅一樣都是皮耶‧波林
的作品。

F560+561
F560 + 561

W790 × D730 × H655mm, SH360mm（座椅）
H380 × Ø480mm（腳凳）

這款也是皮耶‧波林的設計作品。以發泡綿纏繞整
個椅身的鋼管架構，再用具有伸縮性的布料包覆表層。
適合多種坐姿，也非常舒適。腳凳也可以改為歐德曼
椅的款式。

Tomato Chair
番茄椅

W1200 × D900 × H650mm,
SH300mm

如同景觀作品一般的座椅款式，由芬蘭設計師耶羅·阿尼奧（Eero Aarnio）發表的作品。
獨特的外型不只像是巨大的番茄，也像是從宇宙飛船中竄出來的外星人戰鬥機。

Pastille/Gyro
錠片椅

W940 × D950 × H525mm, SH313mm

將半球型的半邊做成凹陷，並使另一半邊凸起的座椅
款式。Pastille就是指口含錠的意思。另外這看起來也
很像雷根糖的造型。由耶羅·阿尼奧（Eero Aarnio）
所設計。鮮艷的色彩非常引人注目。

Tongue No.577
舌型椅 No.577

W870 × D850 × H615mm, SH330mm

皮耶·波林（Pierre Paulin）的系列作品之一，沒有椅
腳、輕量、就像是大軟墊一般的獨特設計款式，以舌
頭般的外型而得名。在金屬管上先纏一層伸縮性布料，
再包覆一層織物而成。

Midcentury Others
其它中世紀名作

Panton Chair
潘頓椅

W490 × D570 × H820mm, SH495mm

由維諾‧潘頓（Verner Panton）所設計的最早單一材料、射出一體成型之完美作品。以潘頓而命名的FRP材質座椅，與立德費魯特（Gerrit Thomas Rietveld）的折型椅款式非常相近。

Mezzadro
佃農椅

W490 × D510 × H510mm

整體感覺不像是舒適座椅的款式，是阿奇雷與皮耶‧恰克莫，卡斯丁紐羅（Achille & Pier Giacomo Castiglioni）的作品。實際試坐後才發現服貼臀部的細心設計。這是以農耕機的駕駛座為靈感來源的創作。

Karuselli Arm Chair
卡魯切利扶手椅

W800 ✕ D975 ✕ H920mm, SH370mm

來自芬蘭的設計師伊利亞‧庫卡普洛
（Yrio Kukkapuro）之代表作。以強化玻
璃纖維製成的塑膠殼型椅身，配備可以
前後搖動的金屬結構。符合人體工學的
設計，把整個人都包覆了起來。

Selene
月神椅

W470 ✕ D520 ✕ H740mm, SH380mm

維格‧馬史基翠提的作品，不僅新穎，同時也打開當
時對塑膠設計創意的新境界。由雅堤米第家具商所生
產。後椅腳的寬度比前椅腳的小，因此也具有堆疊的
功能。

Gaudi
高第椅

W590 ✕ D580 ✕ H735mm, SH445mm

設計大師維格‧馬基翠提（Vico Magistretti）的作品。
椅腳橫切面呈出M字型，可增加椅身的安定性。表面的
光滑塑膠材質，更添大師設計之美感。與前椅腳相連的
扶手設計也令人讚嘆。

Midcentury Others
其它中世紀名作

Globe
地球椅

W1100 × D940 × H1150mm, SH400mm

如同宇宙飛船般近未來設計樣式來自
耶羅‧阿尼奧（Eero Aarnio）的作品。
球體內部，完全鋪上以布面包覆的軟
墊，不只將使用者的身型完全隱藏起
來，也具有隔音的效果。

Handkerchief Chair
手帕椅

W587 × D510 × H720mm, SH425mm

像這樣的設計，簡單到令人百看不
厭。由馬西莫‧比尼耶利（Massimo
Vignelli）所推出的作品。如同被風
吹起的手帕般的美麗外型，不只好看
也具有支撐身體的功能。一體成型技
術才做得到的傑作。

伊姆茲作品的椅腳

伊姆茲的知名作品─塑膠製殼型椅，會受到如此廣大的喜愛，也與他的椅腳設計有非常大的關係。因為版面篇幅的限制，在此無法完全列舉所有伊姆茲設計的椅腳款式。左邊僅列出常見的8種設計。據說應該有16種以上之多。在這裡沒有列入的款式之中，有一款是以艾菲爾鐵塔底座、其中還加入4根木棒的設計。由於木材的強度有限，也因此而縮減了桁架的複雜結構。但是這款設計最令人驚艷的地方，是以週轉軸做為座面與椅腳桁架的接合部位，也成為了這系列當中唯一的旋轉椅款式。

中管底座。接地面裝上特殊的金屬椅腳。

小貓搖籃椅。優美的細鋼管桁架結構。

由單純形狀所構成的鋼管椅腳，另有X字型樣式。

艾菲爾鐵塔底座。如同鐵塔般的結構設計。

與上方相同款式，只是顏色不同。

搖椅款式。在艾菲爾鐵塔底座裝上木製搖椅條。

可堆疊式底座。不僅能上下堆疊，橫向也方便整齊並排。

中管底座。附有轉輪，座面也稍低。

Table & Desk

深具魅力的設計！中世紀的餐桌與書桌

Eames Elliptical Table
伊姆茲橢圓桌

W2261 × D750 × H254mm

2公尺長、如同衝浪板一般的長桌款式，是由居住在衝浪聖地、加州海岸區長達30年以上的伊姆茲夫婦所推出之作品，因此也被稱為衝浪桌。

桌腳的形狀非常獨特。就像是浪板架般的堅固結構設計。

這是桌面的特寫。也可以當作餐桌，在多人數的餐會上大有幫助。

從桌面底下往上看。由散開樹枝般的鋼管來支撐桌面。如同花開一般的意象表現。

Petal Low Table
花瓣矮桌

H380mm × Ø1055mm

是美國中世紀的代表設計師理查・休魯茲（Richard Schultz）所設計的作品。由盛開花瓣所組成的桌面。除了矮桌外，還有餐桌、邊桌等樣式，由諾魯（Knoll）家具商所製作。

Noguchi Dinning Table
野口餐桌

H900mm × Ø730mm

與野口勇（Isamu Noguchi）在1954年時發表的野口搖椅腳凳款式相似。美麗的桌腳採用繁複的鋼絲結構設計。桌面與地面上的二個圓盤，帶出平衡的視覺效果。

椅腳的鋼絲部份。數層交疊的鋼絲造型，不僅優美並創造了纖細巧妙的印象。

Contract Base Table
束 腳 桌

H700mm × Ø905mm

1964年時發表的作品。以簡單的構造而成為熱銷經典
商品。桌面是合成樹脂板材質，除了照片上的白色桌面，
還有黑色款式，另外也有正方形桌面的設計。桌面高度
與底座造型等皆可訂製。

B Table
B 型桌

W1000 × D1000 × H700mm

由北歐的知名家具商菲力
茲・韓森（Fritz Hansen）
所推出的作品。厚重桌面
與雅致桌腳的組合，非常
引人注目。適合搭配Seven
椅或螞蟻椅成套使用。

桌面底部與桌腳的接合部
份。簡單的固定設計，方
便將桌腳摺起收藏。

Table & Desk
深具魅力的設計！中世紀的餐桌與書桌

697Arabesco
697 阿拉伯風情桌

W1290 × D530 × H450mm

由建築家、也是設計師的卡羅‧莫利諾（Carlo Mollino）在1949年時推出的作品。玻璃材質的桌面，也讓桌腳的優美曲線有了自由發揮的空間。

Glass Top Table
玻璃桌

H430mm × Ø900mm

幾何造型的桌腳，也代表了無限的宇宙之意。應該是受到在50、60年代流行的宇宙風潮之影響，以原子為構思而創造的作品，呈現出當時的獨特風格。

Glass Top Table
玻璃桌

W760 × D560 × H515mm

如同蝴蝶翅膀的桌腳，就像是正在翩翩起舞一般。桌腳木材的轉折與厚薄度，搭配的恰到好處，深具歷史價值的質感。是作者與製造商不明的佳作。

Glass Top Table
玻璃桌

W660 × D355 × H560mm

可以當成邊桌使用，也很適合搭配一般的沙發椅或
座椅。雖然沒有響亮的名稱，但是它的桌腳設計與
曲線、弧型所創造出來的美感，都吸引了眾人的目
光。具有歷史質感的中世代傑作。

Eames La Fonda Base Table
伊姆茲芳達餐廳束腳桌

H680mm×Ø720mm

淡色調的玻璃，搭配雙立柱的桌腳款式，營造出非常
獨特的品味。這是伊姆茲為紐約「La Fonda」（芳達）
餐廳所設計的桌子款式。桌面除了玻璃材質之外，也
可以替換成大理石面板。

Glass Top Coffee Table
玻璃咖啡桌

H350mm × Ø1200mm

白圓盤底座搭配玻璃桌面板的造型款式。在底座的
圓盤上方，也特別拉出了可以支撐桌面的柱腳，方
便玻璃桌面板的拆卸與替換。下方的凹槽，也設計
出可以擺放書本或雜物的空間。

Noguchi Table
野口桌

W1270 × D915 × H400mm

由當時擔任哈曼·密勒家具商執行設計的喬治·尼
爾森力邀日裔設計師野口勇所設計的作品。1970
年代曾一度停產，直到1984年又恢復生產。也是
廣受時尚人士喜愛的桌款之一。

Table & Desk
深具魅力的設計！中世紀的餐桌與書桌

Coffee Table
咖啡桌

W1205 × D755 × H360mm

原本的桌面就是設計使用玻璃材質，旁邊的托盤，則是為了種植仙人掌等小植物的用途。右側另一半的桌板拉開後，裡面是可以收放小物的空間，也很適合擺放一些雪茄、菸草等用品。

Low Table
矮桌

W1510 × D550 × H515mm

來自丹麥的柚木矮桌。以薄木片加工做成的塑合板（particle board）為內層，表層再貼上柚木組成桌面。北歐生產的矮桌，通常都比美國製品略高。

Eames Molded Plywood Coffee Table
木製咖啡桌

H394mm × Ø864mm

桌面上刻劃的圓型凹槽，帶來非常獨特的美感。1957年時已經銷售一空。直到1990年代，才又和DCW、LCW款式一起重新生產。

Coffee Table
咖啡桌

W125 × D1035 × H330mm

以三塊圓板組合而成的稀有款式。在支架部份，也經過表面平滑的處理。放在房間當中，就能完全改變氣氛的魅力作品。

Lane Table
藍恩公司製作的桌子

W680 × D685 × H510mm

具有雜誌架功能的桌子款式。藍恩公司是50、60年代時的知名家具製作廠商。以量產木製邊桌等商品為主。

midcentury

中世紀的真正涵義？

Table & Desk

Coffee Table
咖啡桌

W1140 × D600 × H520mm

1950年代生產的款式，桌面可以替換。桌腳是採用當時流行的款式，以垂直四邊桌面、搭配黑色鋼絲支架為主要特徵。在中世紀設計裡是相當簡潔的作品。

Low Table
矮桌

W1350 × D520 × H485mm

使用柚木製作的丹麥設計款式。丹麥並沒有種植柚木，只因為中世紀時期流行柚木材質，而特別進口來製作家具販售。桌子中間還可以擺放雜誌等物件。

Low Table
矮桌

W1425 × D480 × H370mm

引人注目的雅致長型矮桌。桌面運用二種不同材質拼裝，接合處也成為視覺設計的重點表現。桌面底部還刻有藍恩公司的標記。一款充滿了美式風情的作品。

Low Table
矮桌

W1615 × D555 × H385mm

一般美式家具並不適用於小型住宅，而這款設計卻能輕鬆解決空間不足的問題。將桌板兩端折合，就可以立即改變桌面尺寸。折合部零件也是木製品為其一大特徵。

Table & Desk
深具魅力的設計！
中世紀的餐桌與書桌

End Table
茶几

W405×D705×H580mm

中世紀知名的家具製造商黑悟德（Heywood）所生產的茶几。桌腳曲線優美，而雙層式桌面之中的隔板也採用相同的弧型設計。

Toothpick Side Table
牙籤型邊桌

H510mm × Ø510mm

正如其名的獨特牙籤型桌腳特徵。每根柱腳都有不同角度，是羅蘭斯·拉斯凱（Lawrence Laske）的作品。

Side Table
邊桌

W390 × D390 × H400mm

稀有的小型方正邊桌，適合放在沙發旁，當作擺放咖啡杯等的置物台。桌面貼上瓷磚也是當時的流行風格。

50's End Table
50年代茶几

W385 × D745 × H500mm

適合放在沙發椅旁邊的茶几類型。雙層桌面，是上下層桌板都可以移動的有趣構造設計。

Nest Table
套疊桌

W600 × D350 × H470mm

一款充滿木頭觸感的北歐風格作品，具有套疊成組的功能設計，美麗的木紋也明顯可見。

Lamp Table
檯燈桌

W650 × D610 × H670mm

安置於房內各處、上方可擺放檯燈照明用的款式。桌面下方設有實用的置物空間，是一款充滿柔和印象的作品。

Corner Table
角落桌

W870 × D445 × H655mm

可以放置在房間角落等的款式。不只是桌子，更可以自由運用，或當成放置書本或小物品的層架使用。

最優美的獨腳
邊桌設計，與
桌板的接合也
完美平順。

Saarinen Side Table
邊桌

H514mm × Ø514mm

原來生活於芬蘭的沙里涅，在
1923年時前往美國定居。雖然對
於北歐的記憶只有10年左右，但
是卻能將木材設計出獨特的北歐
風味，適合與鬱金香椅搭配成組
的桌子款式。

Eames Wire Base Table
鋼絲矮桌

W337 × D394 × H254mm

伊姆茲夫婦自身經常使用的A4
尺寸小型桌款。放置在鋪設地
毯或編織品的客廳地板上，更
是別具風情。也非常適合擺放
於臥室之中，當成床邊置物小
桌來使用。

Nelson End Table
茶几

H545mm × Ø430mm

出生、成長於美國的喬治·尼爾森，具有完全不拘
傳統，喜歡挑戰新式創意的個性。歷經新材質與新
技術相繼出現的尼爾森，對於圓形始終都保持著無
窮的興趣，並因此孕育出許多經典傑作。

Nelson Tray Table
托盤桌

W381 × D381 × H483-762mm

「在躺椅上悠閒的閱讀度過時光……」，托盤桌正是
流行於那個年代之中。不論是咖啡杯或威士忌酒杯
等，都隨個人喜好放置。桌腳可以自由伸縮，輕量精
巧。來自喬治·尼爾森的創意設計。

了解時代的環境與背景
更能品味中世紀設計蘊含之意義

1946	1931	1923	1905

在吉爾伯特‧路德逝世後，經由喬治‧尼爾森的引薦，查爾斯‧伊姆茲正式加入

工業設計師吉爾伯特‧路得加入並參與企劃和設計

哈曼‧密勒家具商正式成立

哈曼‧密勒家具商前身「星家具公司」成立

Herman Miller

Knoll

推出沙里涅的子宮椅作品

漢斯 G 諾魯家具商成立

1945	1938

column_01

2 大家具商所創造的中世紀設計及
設計師們的故事

Alexander Girard

George Nelson

Charles & Ray Eames

Eero Saarinen

Mies van der Rohe

稍微接觸一點關於中世紀的知識。
以伊姆茲為首，還有當時知名的設計師群，
他們的時代背景又是如何呢？
進入那個年代的設計狂潮，更能欣賞蘊含於名作之中的有趣意義。

1952 1948

艾利克桑德‧吉
拉魯德的加入

野口勇發表「野
口桌」

推出華倫‧普
拉特納座椅

推出理查‧休
魯茲精選作品

弗倫斯‧諾魯
擔任董事長

沙里涅發表經
典的鬱金香椅

哈利‧貝魯托
亞發表鑽石椅

1966 1963 1959 1956 1952

在20世紀中期開花綻放
的中世紀設計，源起於技術
的進步和新材料的出現。大
躍進的設計尺限，也讓許多
設計師如同脫韁野馬一般，
自由的讓創意無限延伸，也
因此孕育出一件件令人驚嘆
的經典名作。

但不論是伊姆茲的殼型
座椅，或野口勇的桌子，都
不希望只被當成藝術品來對
待。因為這是應該在日常生
活中使用的家具。也因此對
這些高級家具來說，能接觸
到消費者的販售通路，更顯
重要。而以家具商的立場來
看，能與優秀設計師結盟，
更是延續公司營運的重要保
障。也就是說，設計師和家
具商必須保持密切的合作關
係。所以在本書也特別介紹
哈曼‧密勒與諾魯家具商的
設計師，提供讀者參考。

column_02
時代的趨勢和無限擴展的人脈
伊姆茲夫婦正是當時設計界寵兒

照片中人物，是近年來再度受到廣大時尚人士注目的查爾斯與蕾依，伊姆茲夫婦。

查爾斯與蕾依，二人相遇在格蘭布魯克藝術學院（Cranbrook Academy of Art），當時的校長由建築大師耶里艾爾・沙里涅（Eiiel Saarinen）擔任。對已經開設個人設計工作室的查爾斯來說，每天都是接受新刺激的創意發想日。在1938年延攬耶里艾爾進入之後的格蘭布魯克藝術學院，不僅擴充了相關建築方面的常識與應用等論點，更讓伊姆茲在此獲得設計界人脈，同時也改變了他的人生方向。

首先，查爾斯遇到另一位終身伴侶─蕾依。在1940時任職該校的蕾依，加入了查爾斯和耶羅・沙里涅（校長的兒子，也是查爾斯終生的好友與設計競爭對手）組成的團隊，協力參加當時MoMA舉辦的有機室內設計競賽。

逐漸淡出第一線設計師角色與舞台的查爾斯，也將創作熱情和精力，轉移到電影執導的方向。

根據腳踝和腳跟外型所製作的支撐板。尊重人體外型結構的設計創意，應該就是那時期的構思而來。

也曾經試做過擔架的設計。據說像這種的木製合板，也曾經運用在輕航機的機體與飛機駕駛座等用途。

096

喬治‧尼爾森（圖右）在擔任哈曼‧密勒家具商的設計執行長時，對伊姆茲的作品大為讚賞。

建築師也算是伊姆茲的正職。當時在建築房屋時，都是看型錄選擇的制式化商品。工程時間也大量短縮，像鐵骨架構也用不到一天半的時間即可完成。

他們不但在設計競賽中獲得了二個部門的優勝大獎。而查爾斯更找到了蕾依這個終身伴侶。獲得優勝的作品，就是以合板製成的立體座椅。從此合板便成為日後查爾斯大量利用的招牌材質種類。

由於一起參加MoMA設計競賽的契機而結識的查爾斯和蕾依，後來也離開格蘭布魯克藝術學院，前往美國西海岸定居。二個人一頭栽入了合板的成型技術製作。那時正是第二次世界大戰爆發的期間，在意外的機緣下，他們的成型合板獲得青睞，也收到了為傷兵所製作的支撐板之大量訂單。透過將近15萬份巨量商品的生產過程，他們對於成型合板的製作技術與運用之信心也大為提升。

直到戰爭結束後，終於

於是二人在1945年便接連推出了座椅：「DCW」和「LCW」。以合板所製成的椅子，更成為「伊姆茲」作品中的基本款式。

隔年，又與好友喬治‧尼爾森工作的哈曼‧密勒家具商簽訂協議、授權生產伊姆茲的設計作品。之後，也在哈曼‧密勒的運作下，將伊姆茲作品推向熱門的創新家具行列。這份良好的合作關係，直到查爾斯於1978年逝世後才結束。

過了10年，蕾依也離開人世。事實上，這份合作關係在技術上始終存在。由伊姆茲夫婦所帶動出來的設計家具使用風潮，並未隨著世紀交替而消失。甚至在今日，他們的作品還是受到許多人士的喜愛和收藏。

column_04
平民化的伊姆茲作品
今天竟演變成
高價待沽的投機商品

column_03
符合時代需求
產生堆疊的椅子

當時就有的作品。不過堆疊椅的設計與種類，卻在中世紀設計時急遽增加。也是為了在公眾會場、教會和學校等地一時聚集的大眾，只要將椅子堆疊起來，就能方便搬運、移動和空間整理。另外也由於軍事技術提升了民生用品的生產方式之故，讓許多現代設計椅款，得以大量製造，達到價廉物美的生產目標。

稱為堆疊（Stacking），就是可以疊放收整的意思。其實在更早之前，就已經有這類設計的存在。像是在1926年法國生產的陽台椅（木製），和鋁製成型的蘭迪椅（Landistuhl。由漢斯·柯雷Hans Coray設計）等，都是

左）伊姆茲殼型座椅在堆疊時的細部特寫。從現代藝術的觀點來看，也是令人讚嘆的設計。下）Seven椅也是非常知名的堆疊椅款式。

在中世紀設計之中，伊姆茲的作品特別受到喜愛，也因此將他的作品推上了高價位家具之列。之前還曾經出現過一張伊姆茲設計座椅被喊到10萬日幣左右的行情。但是，這卻與伊姆茲夫婦的「誰都買得起的設計家具」理念背道而馳。如同藝術品般的標價，不知道長眠於地下的伊姆茲夫婦看到這狀況會作何感想？

而現在放置在車站裡的伊姆茲設計長椅，也成為了醉漢、旅客的躺椅和菸灰垃圾等任意丟棄的地方。當然伊姆茲夫婦也不會有任何的抱怨。但是，當初他們不希望只設計擺放在玻璃櫥窗中、供人欣賞的高價作品，卻也沒料到還會遇上如此粗暴的使用方式吧。

日本車站中的伊姆茲椅子。不論演變成什麼狀況，始終還是優秀的設計。查爾斯與蕾依的設計概念，也逐漸融入日本各個角落。

經常出現在美國各地機場的伊姆茲長椅，相信很多人都有曾經坐在上面的經驗。從這點來看，伊姆茲的設計的確非常貼近日常生活。

column_05
從這個時代
鋁金屬才開始變成
普遍的家具材料

從1950年代後半時期開始大量運用的鋁金屬等材質，也成為名為BA鋁質座椅，材料的來源正是戰後所熔解的鋁製工具，約有850噸。同樣身為戰勝國的美國，應該也有相同的情形吧。這麼說來，具備價廉、堅固優點的鋁金屬，就算沒有

1945～64年的大約20年期間中，大約生產了25萬張伊姆茲喜愛的素材之一。以堅固、穩牢的特性呈現出獨具美感的鋁製品，據說

在英國的設計界之中，依然流傳著這樣的說法：於

也和戰爭脫離不了關係。

伊姆茲的加持，相信也能在這樣的時代背景中展現光芒。

堅固安定的鋁金屬。依靠軍方科技、才解決了困難的熔接技術，讓鋁材的運用更為廣泛。

將材料與製作技術移轉到民生用品身上，也因此而創造出流傳後世的經典傑作。

column_06
回顧中世紀
所想像的2001年

從早期的科幻電影來看，可以明顯發現當時設定的場景與現在生活截然不同。故事內容都是描述未來的生活，但是當時的服裝設計師與室內設計師，對於未來的創意想像，並沒有出現在真實的今日生活當中。引起當時科幻電影潮流的喬治‧盧卡斯之「星際大戰」系列，還把宇宙生活設定在雜亂的太空船場景，加上大鉚釘所構成的飛船結構等，都令觀眾印象深刻。而充滿了奇妙生活感的宇宙空間，甚至呈現出無法稱得上整潔，幾近髒污的情景。

但是在這些電影當中，即便是採用超乎想像的表現手法，整體場景的道具，卻還是以不帶尖角的圓滑造型為主要設計重點。

像這類設計成極端俐落線條的居住空間，也完全沒

像塑膠製的移動
櫃雖然已經成為
現代常見的家具
用品。在塑膠材
料還算昂貴的過
去，也算是猜中
了未來的生活趨
勢吧。

21世紀的印象十足。強調輕
薄的現代音響造型，的確充滿
了未來設計感。不僅令人注目，
也是創造愉快空間氣氛的有趣
道具。

阿尼奧（Eero Aarnio）等，
都是受到塑膠材質的啟發，
而創作出外觀圓滑、沒有尖
銳面相的新型設計座椅。另
外像科幻電影中出現的內裝
機械裝置，如電視、音響
等，對當時來說還屬於高科
技的產品，都是被塞進球
型的外殼內部，做成非常有
趣的電器產品造型。即使來
到今日，這種同時兼具了過
去的未來感和現在的過去感
之作品，依然能引起大眾的
興趣與注目。

只是，在那個年代之中
像夢一般的21世紀，已經在
我們的眼前展開。雖然只過
了最初不到10年的歲月，但
是現在的實際生活卻與當時
創造的景象不一樣。想到這
裡，只剩下讓人啼笑皆非的
諷刺感而已。

有生活感的存在。仔細回想
起來，這應該是受到阿波羅
計劃時期的影響吧。

阿波羅11號登陸月球，
是在1969年時候發生的
事情。根據官方所公開的登
月景象、資料，還有太空
衣、登陸小艇與火箭等等照
片，都可以明顯看出該時期
前後出現的家具，都是以太
空人的「球」型頭盔，做為
創意發想來源，那也是中世
代設計後期經常可見的室內
設計風格。再加上同時期出
現的ＦＲＰ塑膠材質，可以
呈現出與木製家具截然不同
的觸感。透過工業設計和室
內設計師們的大量運用，也
由此創造出「未來」和「21
世紀」的先進印象。

像設計師維諾‧潘頓
（Verner Panton）和耶羅‧

101

哈曼·密勒家具商推出的
經典名家設計精選

1905

哈曼·密勒的前身「星家具公司成立」

1923

公司名稱更改為哈曼·密勒

1946

Plywood Lounge Chair
合板座椅、木製椅腳

（查爾斯＆蕾依·伊姆茲設計）
W559 × D616 × H674mm, SH394mm

伊姆茲最成功的代表作品。利用成型合板所製成，符合人體曲線的座面，也可以大量生產。

1955

Nelson Coconut Chair
尼爾森椰子椅

（喬治·尼爾森設計）
W1040 × D835 × H835mm, SH265mm

以椰子殼碎片做為構思來源的設計，並以皮革包覆座面的創意表現。

1946

建築師喬治·尼爾森加入。另外在尼爾森的引薦之下，查爾斯與蕾伊·伊姆茲也成為哈曼·密勒的設計顧問。

1950

Shell Side Chair DSR
殼型邊椅 D S R

（查爾斯＆蕾依·伊姆茲設計）
W465 × D550 × H810mm, SH410mm

世界知名的伊姆茲代表作。低價格、輕量、可以快速量產的椅款。

1948

La Chaise
躺椅

（查爾斯＆蕾依·伊姆茲設計）
W1500 × D825 × H870mm

經過多次的嘗試後，終於完成的大膽造型作品。也是蕾伊生前最喜歡的椅子而聞名。

具有「中世紀設計傑作寶庫」聲譽的哈曼‧密勒出品佳作。
依照年份順序，一起來欣賞當中的代表作品。

2003

Mirra Chair
蜜拉椅

（STUDIO 07.5）
W555 × D620 × H940～
1055mm, SH380～495mm

針對各式坐
姿而開發的
辦公室功能
椅。柔軟的椅
背能服貼背
部，非常獨特
的感覺。

2001

哈曼‧密勒家具販售事
業正式進軍日本，以家
具類為主要營業項目。

1994

Aeron Chair
艾倫椅

（比爾‧史坦夫&唐‧恰德沃克設計）
W675 × D600 × H910～1055mm, SH415～560mm

哈曼‧密勒的經典
辦公室椅作品。以
人體工學為設計基
礎，創造非常舒適
的使用經驗。

1978

查爾斯‧伊姆茲去世

1959

伊勢丹百貨公
司（東京）舉
行哈曼‧密勒
家具商作品的
展售會

1958

家具設計以辦公
室、和公眾用途
等為發展重心

1956

Eames Lounge Chair and Ottoman
躺椅和歐特曼椅

（查爾斯&蕾依‧伊姆茲設計）
W845 × D845 × H835mm,
SH380mm（座椅）

在世界眾多美術館中經常
可見的展覽品，至今仍有
許多愛好者的經典之作。

1956

Marshmallow Sofa
棉花糖沙發

（喬治‧尼爾森設計）
W1321 × D737 × H788mm, SH407mm

原廠只生產186張的稀有
經典作品。也獲得了普普
藝術家具中的極高評價。

1958

Aluminum Group Executive Chair
上司椅

（查爾斯&蕾依‧伊姆茲設計）
W585 × D430 × H955～1005mm,
SH430～480mm

也被視為辦公椅的始祖款
式之經典傑作。使用鋁金
屬的材質，附有轉輪並具
有可後仰的功能。

1962

Eames Tandem Sling Seating
串列椅

（查爾斯&蕾依‧伊姆茲設計）
W3036 × D72 × H858mm, SH45mm

放置在芝加哥機場大廳中使用的串列長椅，
非常舒適的公共設施大廳椅。

一目瞭然中世紀
設計名家關係圖

當時的北歐

以包浩斯設計為代表的歐美各國，利用自身工業技術的背景，創造出鋼鐵和塑膠等材質的家具設計作品。相對之下，缺乏新工業技術和材質的北歐地區，更強調以「美好的生活用品」為設計目標。接下來，才是中世代設計的時代出現。盡有許多設計明星，跟在雅珂柏森和威格納等大師之後，接連站上了歷史的舞台。

艾力克・莫勒共同事務所的工作夥伴

好友關係

Borge Mogensen
包艾・莫恩森

（1914-1972）

出生於日德蘭半島的歐爾鮑地區。進入哥本哈根藝術工藝學校、王立藝術學院專攻設計課程。曾在柯雷・克林特和莫恩斯・科霍等公司工作後，開設自己的設計工作室，終其一生以設計符合大眾需求的家具為目標。

代表作品
西班牙椅（→P53）

Hans J Wegner
漢斯・J・威格納

（1914-2007）

出生於日德蘭半島的多納地區。於哥本哈根美術工藝學校家具科畢業後，進入阿魯涅・雅珂柏森和艾力克・莫勒的共同事務所工作。推出許多世界知名的作品如盤、椅子和Y字椅等，從藝術用到日常用的椅子等皆有涉獵。

代表作品
Y字椅（→P32）

丹麥的四大設計巨匠

Finn Juhl
芬恩・尤魯

（1898-1976）

哥本哈根出生。1934年畢業於丹麥王立藝術學院建築科系。以聯合國大樓等室內裝潢作品而躍升為知名建築家，在家具設計方面也有傑出的作品推出。如同雕刻一般的美麗家具，也是收藏家的首要蒐集目標。

代表作品
鵜鶘椅（→P50）

Arne Jacobsen
阿魯涅・雅珂柏森

（1902-1971）

1902年出生於丹麥哥本哈根。1922年王立藝術學院畢業後，與艾力克・莫勒合作，取得贏胡斯市政廳設計競賽的優勝。知名作品包括：SAS皇家飯店等建築設計，在家具和產品設計方面也相當有名。

代表作品
Seven椅（→P21）

弟子

Alvar Aalto
阿爾瓦・阿魯多

（1898-1976）

比利時工科大學畢業後，便進入瑞典的事務所磨練，接著在優巴斯古拉地方獨立開業。以帕米奧、聖那托利姆醫院等公共建築為事業開端，對於個人住宅設計亦有眾多傑作；被譽為芬蘭的建築之父。

代表作品
帕米奧椅（→P27）

Verner Panton
維諾・潘頓

（1926-1998）

在丹麥王立藝術學院學習建築之後，進入阿魯涅・雅珂柏森的事務所工作。29歲時獨立開業。遷居到瑞士後，進行跨國設計工作而舉世聞名。在北歐設計師群中，以塑膠材質的運用而知名。

代表作品
潘頓椅（→P82）

許多經典名家設計的座椅款式，
皆誕生於半世紀前的中世紀設計時期。
以下為您解說設計史上的黃金年代！

美國

當時的美國

1950 年代，獲得第二次世界大戰勝利的美國，因為掌控了世界半數以上的經濟力，而成為世界最強的國家。在戰爭中所發展的技術，也逐漸流入民間工業。在家具和室內設計方面，由於合板成型的技術與 FRP 加工技術的運用，讓設計力開始起飛，往創意無限方向前進。再加上如沙里涅等優秀的歐洲設計師們前往美國發展，在此找到支撐自身創作的大舞台，間接促進了美國現代設計的發展。

劍持勇
Kenmochi Isamu

介紹伊姆茲

造訪美國時結為好友

Isamu Noguchi
野口勇
（1904-1988）

出生於洛杉磯。原本是雕刻家，因接受喬治·尼爾森的請求，設計了知名的野口桌。現在由威德拉家具商持續推出其作品的復刻版。以「AKARI」為名的照明系列也相當出名。

代表作
搖椅腳凳

哈曼·密勒公司的工作夥伴

Charles&Ray Eames
查爾斯 & 蕾伊·伊姆茲
（1907-1978）（1912-1989）

在華盛頓大學鑽研建築的查爾斯，之後獨立開設自己的事務所。接著更與耶羅·沙里涅合作、發表有機椅而一躍成為知名設計師。1941 年與蕾伊結婚後，夫婦二人共同推出多項知名的傑作。

代表作品
扶手殼型椅 RAR（→P62）

哈曼·密勒家具商

George Nelson
喬治·尼爾森
（1908-1986）

於耶魯大學攻讀建築，不只設計界，也曾任職建築雜誌的主編，具有廣泛的工作經驗。擔任哈曼·密勒家具商的設計執行長時期，引薦了伊姆茲夫婦的作品；棉花糖沙發椅等是他的代表作。

代表作品
棉花糖沙發椅（→P74）

同學、共同創作

Eero Saarinen
耶羅·沙里涅
（1910-1961）

出生於芬蘭。13 歲時與父親耶里艾爾一起前往美國。進入耶魯大學攻讀建築，也曾在父親執掌的格蘭布魯克藝術學院中任教。除了家具作品外，也以設計紐約甘迺迪機場而聞名。

Tulip Side Chair
鬱金香邊椅

（耶羅·沙里涅設計）
W490 × D560 × H810mm, SH460mm

以絕妙平衡感呈現的優美單腳、沙里涅之「鬱金香椅」。充滿光澤感的白與大膽的深紅，搭配出屬於現代的色調，也是代表中世紀設計的逸品。

競爭對手

Organic Chair
有機椅

W730 × D660 × H825mm, SH435mm

由伊姆茲與沙里涅共同創作、參加 1940 年 MoMA 設計競賽時的作品，也如願獲得了優勝大獎。2005 年終於開始製作生產、販售。

父子

Eliel Saarinen
耶里艾爾·沙里涅
（1873-1950）

在芬蘭已經是知名建築師的耶里艾爾，前往美國、擔任格蘭布魯克藝術學院的校長，指導後進，並教育出許多知名的設計師。

受邀進入格蘭布魯克藝術學院

| 諾魯公司的工作夥伴

Harry Bertoia
哈利·貝魯托亞
（1915-1978）

出生於義大利。1930 年時移民美國，進入格蘭布魯克藝術學院就讀。與伊姆茲夫婦曾經共同創作，之後以雕刻作品而聞名。

Small Diamond Chair
小鑽石椅

（哈利·貝魯托亞設計）
W835 × D775 × H720mm, SH400mm

不論從任何方向欣賞都深具美感的「鑽石椅」，如同雕刻般的設計經典傑作。

諾魯家具商

日本

當時的日本

日本由坐在地面轉移到坐在椅子上的生活型態，是從1945年二戰之後才有的改變。戰敗之後，不論是生活形式、還有住宅等，都急遽地向美國文化看齊，並且以日常使用的椅子家具為最大需求。在那樣的時代背景之中，由建築家與設計師利用貧乏的製作技術與材料，經過多次的試做之後，終於創造出融合西方與日式的作品，而日本獨特的設計風格也由此誕生。

劍持 勇
Kenmochi Isamu
（1902-1971）

畢業於東京高等工藝學校木材工藝科。1932年進入商工省工藝指導所，在布魯諾·陶特（Bruno Taut）指導下鑽研椅子設計。代表作休閒椅也已被MoMA永久收藏。養樂多的瓶子也是他其中一項作品。

代表作品
休閒椅（→P144）

工藝指導所（產業工藝指導所）

豐口克平
Toyoguchi Kakkpei
（1905-1991）

出生於秋田縣。1928年由東京高等工藝學校工藝圖案科畢業。同年也設立了「形而工房」，並進入商工省工藝指導所就職。除了輻射細棒椅作品之外，也在電電公社時設計的公用電話，和Olympus照相機等工業設計作品而聞名。

代表作品
輻射細棒椅（→P141）

渡邊力
Watanabe Riki
（1911-）

東京帝國大學農學部林學科專科結業。1949年設立渡邊力設計事務所。1957年時，以鳥居椅腳凳獲得米蘭國際藝術大展的金牌作品獎。另外也擔任王子飯店系列的室內裝潢工程，和設計過SEIKO手表等商品。

代表作品
力腳凳（→P137）

Isamu Noguchi 野口勇

介紹與伊姆茲認識

Charles&Ray Eames 查爾斯和蕾依·伊姆茲

造訪美國時 結為好友

進入該所

劍持勇去世後，成為《劍持勇的世界》的編輯委員

共同設計「ユング＆ウフ」酒吧

106

來自
天童木工

師法

坂倉準三

師法

受到非常大的影響

長大作
Chou Daisaku

（1921-）

東京美術學校（現在的東京藝術大學）建築系畢業。進入坂倉準
三建築研究所，負責家具設計的工作。獨立創業後，以建築為主
要工作。在1993年時又回到家具設計領域；現在依然熱衷於推出
設計作品。

代表作品
低座椅子（→P138）

柳宗理
Yanagi Souri

（1915-）

畢業於東京美術學校（現在的東京藝術大學）油畫學科，進入坂
倉準三事務所工作。1952年時成立柳設計研究會，除了家具作品
之外，也涉獵餐具組、汽車、高速公路等廣泛範圍的設計工作。

代表作品
蝴蝶椅椅腳凳（→P129）

同行前往日本視察
擔任助手的職務

對日本的設計
造成巨大影響

法國

進入該所

Le Corbusier
柯比意

（1887-1965）

出生於瑞士。本名是夏爾・愛德雅魯・強努雷
（Charles-Edouard Jeanneret）。因建築莎弗耶別墅
（Villa Savoye）和羅鄉教堂（Ronchamp Church）
等大作而成為近代著名的建築巨匠之一。也以長躺
椅（Chaise Longue）等家具設計聞名。

代表作品
LC4長躺椅（→P122）

師徒關係

Charlotte Perriand
夏洛特・沛利雅

（1903-1999）

1927年進入柯比意（Le Corbusie）工作室，
活躍於家具設計界。獨立後與強・普魯衛（Jean
Prouve）等人共同成立公司。1937年時擔任輸
出工藝指導官職務，對日本現代主義帶來極大
的影響。

代表作品
沛利雅椅

義大利

Joe Colombo
喬・可倫坡

（1930-1971）

生於米蘭。以繪畫與雕刻展開藝術家的生涯，之後轉
換跑道成為家具設計師。曾經肩負義大利中世代設計
領導的重任，卻在41歲壯年時逝世。

Universale
宇宙椅

W430 × D500 × H715mm, SH430mm

由於塑膠材質、射出成型技術的成功，因此而創造出
來的全球首款一體成型塑膠座椅。目前也已經被世界
上許多博物館列為永久收藏品。

名聲響亮的「包浩斯」
究竟是指什麼呢？

包浩斯是 1919 年時設立於德國的國立造型學校。
其所主張的機能設計主義對當時帶來莫大的影響。
自 1930 年起擔任校長的密斯‧凡‧德羅以座右銘「God is in the details」而聞名。
「形態來自機能」也是包浩斯為世人所熟知的設計理念。

Ludwig Mies van der Rohe
密斯‧凡‧德羅
Le Corbusier
柯比意
Marcel Breuer
馬爾賽‧布羅雅
Mart Stam
馬魯特‧史丹姆

UHAUS

上）負責巴塞隆納萬國博覽會中、
德國館設計的密斯·凡·德羅，為
當時前來參觀的西班牙國王所設計
的舒適休息座椅。下）近代建築巨
匠柯比意認為，家具就是「與建築
物相連的物件」。他也留下許多經
典傑作，如「長躺椅」，可以任意
變換傾躺角度的舒適座椅，從底座
取下後也可以當成搖椅來使用。

BA

經典名椅
誕生的百年巡禮

從被視為現代設計起源的包浩斯，
到中世紀、北歐設計等，
認識經典名作誕生的時代背景。

Quesution_01

什麼是包浩斯？
為什麼大家都說
簡約風格深受包浩斯影響？

**工業興起的德國
為完成大量生產的目標
所採取之設計方法。**

精緻手工藝結合的造型設計學校。而今日我們所聽到的「包浩斯」，已經成為現代設計的代名詞。在它所有的藝術表現之中，以家具和平面設計類的創作最為成功，也最受到世人的注目。

「Less is More」（簡單就是豐富），這是包浩斯第三任校長密斯．凡．德羅（Mies van der Rohe）所提倡的名言。以密斯為開端，帶領著馬爾賽．布羅雅（Marcel Lajos Breuer）等人，以鋼管等工業材料為素材，創作出簡單、不追求奢華的設計造型。

事實上這類設計誕生的起因，也是源於大量生產家具之使命感所致。簡單來說，在那之前的椅子設計，是為了成立一個以建築為主流，為使商品看起來更有價值，就必須加上更多的

裝飾性花紋。但是，從量產的角度來看，一切的裝飾都是多餘。而包浩斯就是打破傳統觀點，以是否利於量產做為衡量商品價值的新觀點。於1919年創立的包浩斯造型學校，到了1932年因為德國納粹黨的迫害而廢校。雖然只有短短十多年的歷史，但是它的創作精神已經超越國界，也延續到了下一個世代。

20世紀初的德國，率先開發運用了渦輪發電和內燃機等技術，同時也躍上世界工業國家中的翹楚地位。

包浩斯設計學院在德國創設的時間，也正是工業技術開始跨入一般生活實用範圍的時期。最早包浩斯設立的目的，是為了成立一個以建築為中心，整合雕刻、繪畫和工藝等藝術思想，並與工匠

包浩斯的末代校長密斯．凡．德羅。在包浩斯關閉後轉往伊利諾伊工科大學任教。

馬爾賽．布羅雅就讀時，受到校長瓦特．格羅佩斯賞識，畢業後升任為工房助教。

包浩斯與北歐設計
有何關聯性？

因為反對包浩斯的設計理念
而誕生了北歐設計

包浩斯是以提高生產力為主要訴求的設計方式，資源和生產力短缺的北歐地區並不認同這樣的設計訴求。因此這些北歐國家採取了與包浩斯相異其趣的以量身訂做「美麗生活用品」為設計主軸。不幸的是，北歐地區在1930年間受到納粹德軍的佔領，因此進入了設計停滯的時代。

在物資不足環境中勉強存活的設計師們，只能將心力投注到繪製設計圖面與模型的製作。運用天然材質的北歐設計，在戰爭結束後適時地為當時充斥以工業素材成品的設計家具界，注入一股全新的活力，也在世界中引領起運用木製家具的風潮。

漢斯．J．威格納（Hans J. Wegner）也發表了許多木製椅的傑作。

包．艾．莫恩森（Borge Mogensen）的J39，以低成本、高品質為生產目標。

包浩斯的代表作—懸臂椅
原創者到底是誰？

結構設計的著作權受到質疑最後只
能交由法院來裁判

世界首張懸背椅，也就是無後腳的座椅柱支撐結構的座椅，是由知名的馬魯特．史丹姆所設計「S34」。

馬魯特．史丹姆曾擔任包浩斯的基礎建築與都市開發領域之客座教授。

1928年馬爾賽．布羅雅發表了懸背椅（Cantilever Chair）的新作品，廣受各界的注目和讚譽。但是當時馬魯特．史丹姆（Mart Stam）立即也發表了反駁，因為他在1926年時，便已經有了以瓦斯管線來製做懸背椅的構想，並於隔年發表了試作品。接下來史丹就提出了侵害著作權的告訴。直到1962年，法院才判定布羅雅敗訴。從此以後，布羅雅便喪失了懸背椅的設計權。

Quesution_04
中世紀設計是否也受到
包浩斯的影響？

**答案是肯定的。
如果沒有包浩斯
就不會發展出
美國的中世紀設計。**

1930年代，時代的霸權轉移到了美國人的手中。由於擁有石油等豐富的天然資源，也讓國力大為增強的美國，可以說正式進入了國運昌隆的時期。對這樣的美國來說，最需要就是「文化」的內涵。因此便著手進行從擁有悠久歷史的歐洲招攬人才的計劃。

同時，這些接受招聘的

「伊姆茲時代」也是美國中世紀設計的代名詞。身為開創者的伊姆茲夫婦，持續研發著成型合板的無限可能。圖中是試做品的模型。

被譽為中世紀設計巨匠的伊姆茲夫婦。他們成名的年代，也是後來創造出美國中世紀設計的設計師們，正努力吸收包浩斯設計主義的時期。

History
從包浩斯到中世紀設計的演進流程

1938　1937　　1933　1932　1931　　1930　1929　1928　　1926　　1925　1923　1920　1919

1919 包浩斯創校。由瓦特·格羅佩斯（Walter Gropius）成為第一任校長

1920 馬爾賽·布羅雅（Marcel Breuer）等第一期包浩斯學生入學。

1923 在德國威瑪魯（Weimar）市舉行包浩斯展

1925 包浩斯威瑪魯市的校區被關閉，前往工業城市德桑（Dessau）重新開校

哈曼·密勒（Herman Miller）家具商設立

1926 包浩斯德桑市所設計的建築物已被 UNESCO 組織評定為世界遺產

1928 包浩斯第一任校長格羅佩斯辭任。新校長由建築師漢尼斯·邁爾（Hannes Meyer）繼任

1929 密斯·凡·德羅（Miss van der Rohe）擔任巴塞隆納萬國博覽會的德國館設計

1930 凡·德羅接替校長職務。由密斯·凡·德羅擔任

1931 喬治·尼爾森（George Nelson）取得耶魯大學的建築學位

1932 在德國納粹的強烈壓力下，包浩斯廢校。原第三任校長密斯，在柏林開設包浩斯私立學校

1933 由德國納粹與柏林警察聯手，封鎖包浩斯的柏林校區。包浩斯學校正式畫上句點

1937 哈利·貝魯托亞（Harry Bertoia）就讀格蘭布魯克藝術學院（Cranbrook Academy of Art）

1938 密斯·凡·德羅前往伊利諾伊州工科大學，擔任建築學院院長

耶里叟爾·沙里涅（Eliel Saarinen）成為格蘭布魯克藝術學院的校長

查爾斯·伊姆茲（Charles Eames）進入學院任職

諾魯（Knoll）家具商設立

對象，也是極富冒險心，而且感受到廣大美國的魅力、對自己能力躍躍欲試的大膽份子。

經過德國納粹的迫害之後，與包浩斯學校相關的人士都來到美國尋求發展。像是第一代的校長瓦特·格羅佩斯（Walter Gropius），進入哈佛大學擔任教職。馬爾賽·布羅雅（Marcel Breuer）也擔任教授工作。密斯·凡·德羅（Mies van der Rohe）成為伊利諾伊工科大學的建築院長。令人注目的是包浩斯創校者之一摩荷利·納吉·拉斯羅（Moholy-Nagy Laszlo），以校長身份在芝加哥重新設立「新·包浩斯」學校。雖然包浩斯教育以培養設計理念為主，關於設計技巧的訓練並不多，卻是中世紀設計潮流興起的重要推手。

這些都是使用成型合板所製作的試作品原型。上）發表於1945年紐約舉行的伊凡斯（Evans）家具展覽會，廣受好評的作品。右）1951年時推出的鋼絲網椅（Wire Mesh Chair）實物大模型。左）1946年時製作的「休閒椅」原型。

1963	1959	1956	1955	1954	1953	1952	1950	1948	1946	1945	1940
發表三腳平板木製椅（Three Legged Plywood Chair 漢斯·J·威格納設計）	潘頓椅（Panton Chair 維諾·潘頓設計）、西班牙椅（Spanish Chair 包艾·莫恩森設計）、球型椅（Ball Chair 耶羅·阿尼奧設計）	鳥居椅腳凳（Torii Stool 渡邊力設計）鬱金香扶手椅（Tulip Armchair 耶羅·沙里涅設計）、棉花糖沙發椅（Marshmallow sofa 喬治·尼爾森設計）、躺椅（Lounge Chair 查爾斯&蕾伊·伊姆茲設計）、蝴蝶椅腳凳（Butterfly Stool 柳宗理設計）、著作品陸續問世	夏洛特·沛利雅（Charlotte Perriand）在日本發表沛利雅椅（Perriand Chair）	漢斯·J·威格納的作品獲得米蘭國際三年一次藝術展的金牌大獎	喬治·尼爾森、發表椰子椅（Coconut Chair）設計	包浩斯學生馬克思·比爾（Max Bill）在德國創設烏魯姆（Ulm）造型大學	讚石椅（哈利·貝魯托亞設計）蛹椅（阿魯涅·雅珂柏森 Arne Jacobsen 設計）發表	漢斯·J·威格納（Hans J. Wegner）推出Y字椅設計 查爾斯&蕾伊·伊姆茲發表 La Chaise 躺椅作品	阿爾瓦·阿魯多（Alvar Aalto）擔任麻塞諸塞工科大學教師		查爾斯·伊姆茲、耶羅·沙里涅共同創作、參加有機設計競賽 芬恩·尤魯（Finn Juhl）發表鵜鶘椅 查爾斯&蕾伊·伊姆茲（Charles & Ray Eames）發表 LCW 作品

包浩斯設計中的二大重要元素
「懸臂椅」和「不鏽鋼架」

繼承多次轉折發展而將包浩斯精神延續至今、超越時代的經典作品。
來自德國的設計工藝，必備的結構與材料為何？

THONET S34
托奈特椅 S34

W580 × D670 × H850mm, SH460mm

1927年間，由馬魯特·史丹姆所設計、以一根不鏽鋼管彎折成型的懸臂椅構造。椅背和椅面上的黑色皮革，經過長時間的使用後更是別具一番風味。

無後椅腳的座椅
述說著德國設計史

「Cantilever」懸臂椅，就是利用前椅腳做為單邊支撐的座椅款式設計。這種懸臂椅，是在1926年由馬魯特·史丹姆（Mart Stam）創作。隔年，正式發表了以一根鐵管而折出外型的設計。同時也為預防承受使用者重量的支撐力不足，並在鐵管內側增加補強結構。

與馬魯特·史丹姆同時間發表作品的馬塞爾·布羅雅（Marcel Breuer），同樣採用懸臂椅的構造，也因此引起了由法院裁決著作權的事件。最後是由馬魯特·史丹姆勝訴。目前根據德國當地的調查推論出懸臂椅的設計者應該是馬魯特·史丹姆，但是有關椅背與藤製座面的發想應該是來自馬塞爾·布羅雅的可能性。

密斯·凡·德羅也曾經發表過「MR10」的懸臂椅款式。這張椅子的骨架結構，是運用無接縫的不鏽鋼管、經過數道繁複的手續所製成。正因為是採用無接縫的不鏽鋼管，具備了更大的耐重力，不需要在鋼管內另行添加補強結構，使用時也會獲得相當的彈力輔助。密斯特別申請了這種款式的相關專利權，並且也對之後想運用同款造型的設計師們再三主張他的權利。

THONET S285
托奈特系列 S285

W1640 × D760 × H730mm

利用一根不鏽鋼管折曲成
型，並在骨架之間作出桌
面和抽屜，造型非常簡單
卻極具機能性，實際上的
重量比看起來更為輕巧。

散發著金屬光澤的骨架
搭配不鏽鋼管的曲線美

據說世界上最早問世的不鏽鋼管座椅，是馬爾賽·布羅雅在1925年時所發表的「瓦西利椅」（WassilyChair）設計。身為包浩斯第一期學生的布羅雅，在擔任學校助教時，利用金屬材質所製作的全新型態作品，也顛覆了傳統的家具造型印象。這張椅子，是為了住在包浩斯德桑校區中的瓦西利·康定斯基（Wassily Kandinsky）宿舍所設計的創作，也是劃時代的創意巧思。

布羅雅正在試做這個作品的期間，也受到了當時自行車量產化的影響，便開始思考如何利用輸送帶機器，使家具大量

梅貝爾公司，決定自行量產家具。而這個公司的產品，就如下面的廣告文宣描述：坐在拉張於鋼管架之間的布面上，就像是坐在軟墊椅上一樣的舒適、愉快，而且重量輕、價格便宜，使用方便又衛生。

當時的不鏽鋼家具，在使用與設計上，要想達到如上述文字所呈現的舒服感受，幾乎是不可能的任務。史丹德·梅貝爾公司獲得了最先推出作品的馬魯特·史丹姆之專利權生產許可之後，自1930年起，已經穩立於歐洲區不鏽鋼管椅製作

生產的製作方式。但是在那個時代之中，卻還沒有可以稱得上是「專門製作家具」的工廠，因此布羅雅後來就創設了史丹德·業的領先地位。

Ludwig Mies van der Rohe

密斯‧凡‧德羅的椅子

1930年時擔任包浩斯校長的密斯,創作過許多如巴塞隆納椅等,
充滿了機能性與造型美感的經典作品。
在第二次世界大戰後流亡美國,也串聯起包浩斯和中世紀設計之間的關係。

Knoll Barcelona Chair
諾魯‧巴塞隆納椅

W755 × D756 × H770mm, SH446mm

密斯‧凡‧德羅的代表作。1929年巴塞隆納萬國博覽會中
負責德國館的設計時,為西班牙國王來館參訪所設計的舒
適座椅。

Ludwig Mies van der Rohe
(1886-1969)

出生於德國。在建地中實際體驗習得正統的建築
知識,以運用鐵架與玻璃所構成的建築聞名於世。
1929年發表巴塞隆納椅子,後來也擔任包浩斯第
三任的校長,在學校關閉後前往美國,成為伊利諾
伊工科大學的建築學院院長。

116

Side chair MR10
邊椅 MR10

W480 × D750 × H830mm, SH420mm

前椅腳呈現凸出的半圓形優美設計，入坐時具有吸
收衝擊力的彈性，也可以承受使用者的重量。與馬
爾賽‧布羅雅的懸臂椅設計相比，採用較為纖細的
不鏽鋼管，更具有現代摩登時尚的造型。

03
Ludwig Mies van der Rohe
中世紀簡約的潮流

THONET S533R
托奈特椅 S533R

W500 × D750 × H820mm, SH440mm

密斯‧凡‧德羅的代表作品。如同一筆畫出般的
美麗曲線，由椅背到座面的優美曲線，更是令人
讚嘆。不但造型優雅，而且重量輕巧容易搬運。

Ludwig Mies van der Rohe

中世紀設計的源流

Knoll Brno Chair
諾魯 · 布魯諾椅

W580×D570×H780mm, SH450mm

據說這是由密斯・凡・德羅，為
位於捷克布魯諾市的多肯哈特別
墅（Tugendhat Villa in Brno）所
設計的作品，具有皮革和金屬組
合的精美質感表現。

01

Le Corbusier
柯比意的椅子

1887 年出生的柯比意以近代建築的巨匠之譽而聞名。
這個時代的建築家擅長於室內設計的表現，
柯比意的傑出作品便是在這樣的背景中誕生。追求極簡的作品造型令人印象深刻。

LC2 Grand Comfort
LC2 大型舒適椅

W700 × D760 × H670mm

不鏽鋼骨架之中，塞入了 5 個大軟墊為座面的舒適椅
款設計。利用柔軟蓬鬆的大軟墊，讓簡單的構造營造
出明顯對比的奢華形象。兼具安定感和獨特風格的表
現，在 1928 年時被 MoMA 收藏為永久展覽品。

Le Corbusier
（1887-1965）

出生於瑞士。本名為夏爾‧愛德雅魯‧強努雷
（Charles-Edouard Jeanneret）。13 歲時進入當地
的美術工藝學校就讀，也逐漸展露出建築設計的
才能。被譽為近代建築的巨匠之一，同時推出許
多如長躺椅（Chaise Longue）等知名經典作品。

Le Corbusier

機能美的極致表現

LC4 Chaise Longue

LC4 長躺椅

W1605 × D1600mm

以家具就是「與建築物相連的物件」之論
點，創造出許多現代家具傑出作品的柯比
意，圖中就是可以任意變化傾躺角度的知
名長躺椅作品。從底座取下後，還可以當
成搖椅來使用。

LC1 Sling Chair

LC1 可後仰躺椅

W600 × D650 × H640mm

具有可以後仰功能的椅背設
計，靈感來源是英國陸軍
進駐印度時使用的狩獵用
椅。椅背和座面都使用小馬
皮革製成，實際觸感柔滑服
順，坐起來也非常舒服。

Marcel Breuer
馬爾賽・布羅雅的椅子

運用金屬管而製作出懸臂椅新式設計的馬爾賽・布羅雅。
據說靈感來源就是 1920 年代風行的自行車把手,
由把手曲線激發出創意而設計出流傳至今的名作。

THONET S32
托奈特椅 S32

W460 × D580 × H810mm, SH450mm

將山毛櫸木材染黑形成的椅身外框架,搭配藤材質座面,
創造出新鮮的設計印象。也以馬爾賽・布羅雅的愛女之名,
命名為「Cesca Chair」(雀思卡椅)的小故事聞名於世。

Marcel Breuer
(1902-1981)

出生於匈牙利。為學習前衛藝術而前往維也納留
學,並得知包浩斯的創校消息。深具設計才能的
布羅雅,由包浩斯第一任校長瓦特・格羅佩斯挑
選為第一期的入學學生。發表過許多優秀的鋼管
家具作品。

Knoll Wassily Lounge Chair
諾魯‧瓦西利躺椅

W785 ✕ D685 ✕ H725mm, SH410mm

馬爾賽‧布羅雅為擔任包浩
斯教職的瓦西利‧康定斯
基，設計世界首張不鏽鋼管
椅。運用金屬鋼管的彎折成
型的製作方式，在造型上也
充滿了德國式的設計感。

Mart Stam
馬魯特‧史丹姆的椅子

經歷了懸臂椅著作權爭論問題之長年裁判過程，
1962 年終獲得勝利判決。
被認定為「懸臂椅創作之父」的馬魯特‧史丹姆。
最早成品是 1927 年時的創作。

THONET S34
托奈特椅 S34

W580 × D670 × H850mm, SH460mm

這是1927年時馬魯特‧史丹姆所設計，被認為是「世界最
早的懸臂椅」的作品S34。運用一根不鏽鋼管，以折曲成
型的方式，創作出嶄新的當代設計傑作。

Mart Stam
（1899-1986）

出生於荷蘭。1926 年全球首次提出懸臂椅設計
構想。1928 年後定居於法蘭克福，從事建築工作，
並曾經擔任過包浩斯的客座教授，之後以俄羅斯與
阿姆斯特丹為設計事業發展之中心。

THONET S43

托奈特椅 S43

W440 × D520 × H820mm, SH460mm

以表面鍍金屬方式完成的優美椅
身架構，也可以說是馬魯特‧史
丹姆的設計代表作品。座面和椅
背都採用山櫸毛木材，也可以訂
製需求的顏色。

Japan
日本也有名家設計的
經典椅子作品嗎？

日本設計師群融入布魯諾‧陶特、夏洛特‧沛利雅、
查爾斯‧伊姆茲等世界知名設計師們的意念，
依照日本人的體態身型、生活方式，設計出合適作品。
接下來就是他們的作品介紹。

Sori Yanagi
柳 宗理
Riki Watanabe
渡邊 力
Daisaku Choh
長 大作
Kappei Toyoguchi
豐口 克平

01
Sori Yanagi
柳宗理的椅子作品

以 1964 年東京奧運和 1972 年札幌冬季奧運的火炬把設計，
還有東名高速公路的橋墩、中央分隔島區等，
以眾多公共設計而聞名的柳 宗理，
現代與日式風格其的設計風格深具魅力。

Butterfly Stool
蝴蝶椅腳凳

W420 × D310 × H387mm, SH340mm

1956 年以玫瑰木材質開始量產化，1989 年後增加楓木
材質款。無明確記載命名者的紀錄，但是推估很可能
是水之江忠臣先生。

Shell Chair
殼型椅

W444 × D495 × H714mm, SH428mm

以天童木工一體成型技術所製作的簡單造型座椅，呈現出獨特的優美線條。椅背腰位置的特殊開孔設計，也是柳宗理的知名標記。椅身的殼型明顯可見。

Stacking Chair
堆疊椅

W475 × D503 × H720mm, SH430mm

從椅背後方就可以看見支撐座面的結構。後椅腳與靠背的接合部位，不僅達到穩固座面的功效，也讓作品呈現出豐富的故事性，這是柳宗理84歲時的作品。以桃花心紅木材所製作，表面具有優美的木紋。

Dining TableT-2642
餐桌

W1300 × D850 × H700mm　為搭配1998年接連發表的椅子作品而設計的餐桌款式。柳宗理所設計的桌子並不常見，屬於稀有珍品。

Bent Wood Dining Chair
曲木餐椅

W530 × D540 × H750mm, SH440mm

包括椅腳、椅背、座面框架等構成椅子的部位，
都是使用曲木技術所製成。

支撐座面框架的曲木向前延伸，並與前椅腳形成
優雅曲線的連結。

Sori Yanagi

柳宗理的椅子作品

Elephant Stool
象腳椅凳

W470 × SH368mm

椅腳部份的弧度造型，不僅能穩固椅身，還有
負重的功能，兼具美感與機能性。跨越時代的
經典設計，一直廣受世人喜愛，也是讓人印象
深刻的款式。

MONJIRO Stool
紋次郎椅腳凳

Ø330 × SH290mm

目前，以鋼管製作的金屬椅腳款式已經停止生
產，只剩下木製款式繼續販售，座面直徑比起
已停產的金屬椅腳款式略小。

柳宗理 年表

1915年
出生於東京原宿

1934年
就讀東京美術學校洋畫科

原籍為坂倉準三建築研究所之研究生，後來
受日本政府徵召，前往菲律賓擔任陸軍報導
部宣傳班人員。1946年回到日本，開始
鑽研工業設計

1950年
成立柳工業設計研究所。與東京通信工業
（現在的SONY）共同開發推出錄音機商品

1954年
推出蝴蝶椅腳凳作品（天童木工製作）
推出堆疊腳凳作品（KOTOBUKI公司製作）

1957年
作品受邀參加第11屆米蘭國際藝術三年展。
榮獲工業設計金獎大賞

1958年
蝴蝶椅腳凳被MoMA選定為永久展覽收藏品

1977年
擔任日本民藝館館長。推行「民藝」，至今
計《日本民藝協會・至今》紙樣設

1981年
受贈紫綬褒章

1983年
「設計—柳宗理的作品與發想」一書出版
《用美社》

1998年
推出發製椅、堆疊椅作品（天童木工製作）

Riki Watanabe
渡邊力的椅子作品

已經超過 90 歲的高齡，現在依然活躍於設計界中的巨匠。
1960 年代就與尚未世界聞名的哈曼‧密勒家具商和伊姆茲等人相識，
在設計啟蒙運動中也相當知名。以複製作與複設計的作品居多。

Rope Chair
繩椅

W530 × D730 × H725mm, SH300mm

製作簡單、機能性高，且成本低廉，在視覺表現上也
廣受好評的座椅，是世人公認的渡邊力之處女作品。

Torii Stool
鳥居椅腳凳

W480 × D350 × H460mm, SH430mm

原版椅子所使用的材料，框架部份是蘇門達臘產的馬
納烏藤（Manau Rattan），而座面部份則是採用平編法
的賽加藤（Sega Rattan）所製作。目前製造權隸屬於
YMK 公司。

早期致贈給清家清先生時，曾經因為使用時椅腳會張
開備受批評，之後便改良成現在所見的弧型線條椅
腳，椅腳底裝有塑膠製的緩衝片。

Riki Watanabe

渡邊力的椅子作品

RIKI Rocking Chair
RIKI 搖椅

W685 × D755 × H050mm, SH360mm

椅背枕部和腰部的軟墊可以拆卸，而座面的軟墊則是
固定的。椅腳與搖木的接合方法，採用了夏克（Shaker）
樣式中的跨馬型設計。

RIKI Windsor Chair
RIKI 溫莎椅

W640 × D570 × H895mm, SH410mm

整體協調的造型，也是針對日本人體型所做的設計。
椅背上方的大肩木，營造出舒適的安心感。

Bench
長椅

W1770 × D450 × H390mm

選用堅硬的木材，創作出富有強烈的力與美之造型表現。沒有多餘的裝飾，恰到好處的切
割角度，讓人印象深刻。

RIKI Carton Stool
RIKI 椅腳凳

Ø330 × H330mm

除了單一色的樣式之外，還有使用雙色調的多種變化款式。讓人感到愉悅的椅腳凳，非常適合當作餽贈的禮物。

RIKI High Back Chair
RIKI 高背椅

W700 × D730 × H1050mm, SH390mm

從自身需求所產生的作品。以設計師的巧思與精心，創作出休息用的舒適座椅。目前與歐特曼樣式（Ottoman/W640 × D400 × H390mm）的腳凳組一起販售。

渡邊力 年表

1911年
出生於東京白金

1936年
東京高等工藝學校木材工藝學科畢業

1949年
成立渡邊力設計事務所

1952年
發表「繩椅」作品。與持勇合作設計「Jungfraubahn」酒吧。

1956年
與松村勝男、渡邊優共同成立 Q Designers。以工業視察團體名義前往美國。在結束歐洲行程後返回日本

1957年
以作品藤椅腳凳和圓型桌獲得米蘭國際藝術三年展的金牌大獎

1962年
完成日本自製客用飛機 Y S · 11 設計（日本航空機製造公司）

1966年
利用紙箱材料來製作椅腳凳

1970年
設計掛鐘作品（服部 SEIKO 公司）

1980年
推出照明作品「ANDON」系列（Yamazaki 公司）

1983年
設計志賀高原王子飯店

1984年
推出「RIKI·搖椅」·「RIKI·溫澤椅」（Interoir Center）

1997年
設計輕井澤淺間王子飯店

Daisaku Choh
長大作的椅子作品

1947 年進入坂倉準三（曾經留學於柯比意工作室的知名建築師）
的建築研究所研習，同時參與了多項室內設計的企劃。
獨立開業後先以建築為本業，1993 年期間再次切入室內設計的領域。

The Teiza Chair
低座椅

W550 × D665 × H650mm, SH290mm

在坂倉準三建築研究所時期設計的椅子
款式。於推出的隔年1961年，由天童
木工製作量產。設計／長大作＋坂倉準
三研究所。

St. Ignatio Chair
伊格那喬椅

W460 × D480 × H760mm, SH430mm

運用與帶編四角形椅凳相同的「大斜面四方椅」設
計手法衍生製作的座椅。原先也設計了帶有扶手椅
的款式。

Dining Chair
餐桌椅

W420 × D510 × H800mm, SH395mm

廣為人知的長大作代表作品之一。也是坂倉準三建築
研究所時期的作品。目前，在日本是由 IDEE 公司負責
製作與販售。

138

Leaf Chair
葉型椅

W440 × D580 × H860mm, SH420mm

椅背的樣式，以白蠟樹材質設計成樹葉的造型，具有葉脈一般的紋路。椅腳直接固定於座面上，在側面還有木楔結構的補強。

Bachi Cplectrum Chair
撥弦椅

W440 × D580 × H860mm, SH420mm

座面部份，與當年同時推出的「三角椅凳」相同規格，椅背則是設計成如彈奏日本樂器三味線時使用的撥絃片般的獨特造型。

Cho Stool
球型椅凳

Ø350 × SH430mm

座面是簡潔的平坦面，底部設計為球體造型呈現出安定感。另外也以層疊木材取代天然木材，減少製作材料的使用。

Wappa Stool
輪型椅

Ø540 × SH350mm

以三根鋁合金製成的椅腳，與天然柚木座面連結的低椅腳凳。

Daisaku Choh
長大作的椅子作品

Triangle Stool Metal Legs
三角形金屬椅腳凳

W517 × D395 × SH430mm

長大作最早設計的織品座面款式，表面是由
川島織物所製作，這也與ITOKI家具商生產
的沙發座面相同。搭配與輪型椅一樣的鋁製
椅腳，造型非常簡單。

Checker, Square Stool
帶編四角形椅凳

由BC工房發表於第四屆生活中的椅腳凳展。
但並未進入量產販售的步驟。四方形椅腳，
採用大斜面的加工設計，也是與伊格那喬椅
相似的款式。較高的椅腳支撐位置是其特徵。

長大作 年表

1921年
出生於舊滿州地區

1947年
進入坂倉準三建築研究所。擔任家具類設計
總監

1955年
國際文化會館大廳及餐廳的椅子設計（坂倉
建築研究所）

1960年
在第12屆米蘭國際藝術三年展中，與坂倉建
築研究所的北村修一合作，負責日本攤位的
執行設計，該展示計畫也獲得金牌大獎

1971年
與水之江忠臣、松村勝男共同舉辦「經典家
具三人聯展」

1972年
獲得第17屆每日產業設計設計獎準優勝
離開坂倉建築研究所

1977年
成立一級建築師事務所、長大作建築設計工
作室
擔任「ITOKI家具商和天童木工系列家具的兼
職設計師，獲得1976年度日本室內設
計師協會頒發的設計師大獎

1994年
獲得第21屆國井嘉太郎產業工藝大獎

1997年
推出生活空間家具設計的個展

2000年
英國哈碧塔家具商〈HABITA〉開始販售長
大作的作品

01

Kappei Toyoguchi
豐口克平的椅子作品

不只追隨於西洋文化之後，還要結合在榻榻米上光腳生活的日本獨特方式，
豐口克平提倡讓兩者融合的室內設計（椅子造型）。
他也因此設計出許多適合日本人生活高度的低座椅款式。

Spoke Chair
輻射細棒椅

W810 × D680 × H830mm, SH340mm

不只是模仿西洋、充滿了日本傳統風味氣息的座椅。
由13根細棒與大肩木所組成的椅背，是一款讓人印象
深刻的設計作品。

TOYOSAN's Chair
豐先生的椅子

W580 × D605 × H730mm, SH360mm

備受產業工藝指導所時期學弟，同為工業設計師的秋
岡芳夫稱讚的一款作品。豐先生的椅子，是與下屬竹
內篤合力完成試做版。1960年由日本秋田縣政府訂購
為接待室用途，因而開始量產。

Rattan Easy Chair
藤製的安樂椅

把藤條以如同將圓型框架完全包起的方式，創作出絕妙的扇開型與悠閒感此為參加山川藤展覽會所做的設計。

High Back Dining Chair
餐廳用高背椅

W535 × D555 ×H980mm, SH390mm

在接受秋田木工與天童木工設計工作的同時，從鑽研溫莎椅之中所創作出來的作品，曾經有一段時期停產。1975年時由於複設計而推出復刻版，後來贈送給當時秋田木工董事長奧山信吾。

Rattan Dining Chair
藤的餐廳椅

在山川藤展覽會時推出。為表現出椅背的優美線條，在椅背腰部和兩側，都加上了粗藤的框架做為輔助。

豐口克平 年表

Isamu Kenmochi
劍持勇的椅子作品

與伊姆茲交流，以設計養樂多瓶等知名作品而聞名的劍持勇，
同時身兼推動各項和大多數人生活相關之企劃案的負責人。
他的作品充滿了獨特的華麗感。

Lounge Chair
休閒椅

W900 × D855 × H725mm, SH380mm

劍持勇與山川藤製作工廠的工匠並肩而坐，一邊進行
設計，一邊同時修改所製成的作品，充分展現手工藝
術的優良設計。

卸除底部坐墊，可以
見形如同心圓狀，中
早藤編織之美麗圖樣
的版本則是編織成
錐筒狀的設計。圓最尼看

Stacking Stool
堆疊椅

W400 × D360 × SH440mm

以2DK、4人家庭生活空間為設計目標的作品，
於當時的松屋展覽會中發表。量產製作時，合
板座面上舖的是包覆塑膠皮的坐墊。

不僅容易搬運移動、
排成橫列也具有堆疊
的功能。到1990年
為止，已經是生產超
過100萬張數量的熱
銷款式。

Dining Chair
餐廳椅

W465 × D510 × H830mm, SH420mm

以中國明代椅為創意發想的複計作品。原是專為東
京新宿京王百貨公司的中式餐廳所設計之座椅，後來
才成為量產商品。

Rattan Stool
藤製圓椅

Ø440 × SH350mm

另外還有不同尺寸、長椅款等多種變化的延伸樣式。
與依照標準規格製作的工廠產品不同，充滿了工匠職
人的手工質感。

Isamu Kenmochi
劍持勇的椅子作品

KASIWADO Chair
柏戶椅

W850 × D770 × H630mm, SH330mm

將杉樹的「根幹」部份整塊削出形成重量感十
足的大廳接待椅。原先是為熱海花園飯店所設
計，之後因為轉贈給來自山形縣的相撲橫綱選
手柏戶而名為柏戶椅。

Plywood Chair T-3048M
椅子

W515 × D530 × H705mm, SH406mm

以不破壞合板的表面為原則，彎曲出的優美線
條。隨著技術的發展，已經可以直接以成型合
板來製作。

劍持勇 年表

1912年
1月2日出生於東京淀橋地區

1933年
與渡邊力一起參加新建築工藝學院的夏季講習會

1934年
和豐口克平等人在雪地中進行「以雪為材料做出適合人體坐姿曲線的實驗」

1957年
成立劍持設計研究所

1958年
布魯塞爾萬博的日本館（建築設計／前川國男建築設計事務所）

1959年
擔任日本室內設計家協會理事長

1960年
新日本飯店（New Japs Hotel）室內、家具設計／建築設計／佐藤武夫設計事務所）

1961年
推出作品柏戶椅子（天童木工製作）。設計蜂蜜蛋糕的包裝（麻布文明堂）

1963年
東京希爾頓飯店（建築設計）

1964年
擔任多摩美術大學教授。其休閒椅作品也被MoMA選為展示品

1968年
日本航空B-747室內裝潢。大阪萬博會場中的長椅作品（KOTOBUKI公司）。養樂多容器設計

1971年
京王Plaza大飯店室內設計總監。6月3日逝世

01

Katsuo Matsumura
松村勝男的椅子作品

簡單的造型表現,同時具有非常優秀的機能性。
這就是松村作品的特色。加上低製作成本的考量,
從「餐廳椅子」的長銷熱賣,便證明他的方向正確。

Arm Chair T-5615
扶手椅

W667 × D705 × H715mm,
SH390mm

T-5111的變化款。利用少量材料,配合簡單不繁複的工法,設計出簡潔、優美、極富舒
適性的座椅造型。圖中的四角框架,只使用楢木製成。現在已經停止生產。

Katsuo Matsumura
松村勝男的椅子作品

Easy Chair T-5110
安樂椅子

W530 × D730 × H640mm, SH360mm

在造型簡單的框架中，放入軟坐墊舖成的低座椅款式。利用圓棒，增加椅背、座面與椅腳結構上的厚度和補強。

KASARI Chair
卡薩利椅

W520 × D570 × H1050mm, SH420mm

採用北歐地區喜愛也常用的柚木材，具有大曲度椅背設計的餐廳椅。結合松村勝男風格的俐落直線，與製作職人擅長的曲木技術而成。

Dininig Chair T-0635B
餐廳椅子

W400 × D500 × H750mm, SH420mm

推出不到4年就創造出1萬張的銷售佳績。為了降低成本，盡可能將造型簡化，也方便家具商開發製作。由松村勝男堅持的低價理念而成功熱賣的商品。

松村勝男 年表

1923年
5月18日出生於東京神田

1944年
畢業於東京美術學校之附屬文部省工藝術講習所、兵役

1947年
進入吉村順三設計事務所工作

1956年
成立 Q Designers

1958年
成立松村勝男設計工作室

1960年
成立松村勝男設計工作室
日本住宅公團擔當設計。擔任日本貿易振興機構（JETRO）意匠改善研究員，1年內赴美

1962年
擴任桑澤設計研究所助教。參與成立銀座松屋室內設計工作室

1968年
推出安樂椅T-5110（天童木工製作）

1970年
推出安樂椅T-5615（天童木工製作）

1971年
與長大作、水之江忠臣共同舉行經典家具三人聯展

1972年
推出代表作品「日本土著的椅子」（KAMAISU）

1982年
推出低成本座椅T-0635B作品（天童木工製作）

1991年
試作「庵」椅子作品。
3月15日逝世。

01

Tadaomi Mizunoe
水之江忠臣的椅子作品

只有少量成品傳世的優秀家具設計師，
也因此，他的作品才被稱為名家設計經典。
代表作「邊椅」，經過了多次的再設計，是完成度相當高的傑作。

Side Chair T-0507N
邊 椅

W450 × D520 × H770mm, SH420mm

1953 年，為神奈川縣立圖書館的閱覽室
所設計之座椅。經過多次的試作之後，在
1955 年正式量產銷售。2004 年邁入第 50
週年的生產紀念。

水之江忠臣 年表

逝世
1
9
7
7
年

與長大作、松村勝男在東京頂客大樓
（Dick Building）共同舉辦「經典家
具三人聯展」之企劃工作、展示設計
1
9
7
1
年

負責伊勢丹百貨公司舉辦之「漢斯・
威格納」展之企劃工作、展示設計
1
9
6
5
年

前往美國、義大利、丹麥、瑞典、芬
蘭等各地。增廣見聞與文化交流。擔
任哈曼・密勒家具商日本總代理、現
代家具業務的諮詢工作
1
9
6
4
年

離開前川事務所、獨立開業
1
9
6
3
年

邊椅作品 T-0507N（當時名為
M-0507）、由天童木工生產製作
1
9
5
5
年

與長大作、松村勝男共同負責國際文
化會館的家具設計
1
9
5
4
年

復職。設計神奈川縣圖書館閱覽室用
的邊椅作品－T-0507N
1
9
5
3
年

進入前川國男建築設計事務所。因服
役而暫時離職
1
9
4
2
年

畢業於日本大學專門武建築課
1
9
4
1
年

出生於日本大分縣
1
9
2
1
年

htning

照明設備中也有名家設計傑作嗎？

在室內設計之相關物件中，最重要的其實是照明設備。
不是日光燈般均一的亮度，而是巧妙搭配白熱燈，
以光線的強弱對比，才是營造空間的訣竅。
照明設備，不只有單純散發光線的功能。
接著就一起來欣賞創造出柔和溫馨與明亮清晰氣氛的
經典照明傑作。

照明作品

Lig

Pendant Light

優美的懸吊燈

想改變房間的氣氛
可以多多利用垂吊於天花板的照明。
以下是獨特的設計作品介紹。

Enigma
謎樣燈

Ø422 × H740mm

由4張大小互異的壓克力製燈罩
所組成。讓來自頂端放射的光芒
呈現階梯性的變化，具有空間深
度的表現。

Garland
花環燈

Ø300 × H350mm

取名為「花環」的可愛燈具。托德‧
彭切（Tord Boontje）的作品。以一
張綴滿花葉造型的金屬片包住燈座為
最大特色，個性十足。

172B
172B

Ø440 × H400mm

獨特的波浪造型，是來自丹麥家具
商—雷‧克林特公司的代表作。設
計師為保羅‧克里斯喬森（Poul
Christiansen）。

**早期與現代
燈具的差異**

左）早期的PH燈款，
是由上方開孔，零件
都清楚可見。右）現
今版本則作成遮蓋式
開孔，整體設計更為
清爽。

左）早期的設計，
是把燈座包覆起來
裝入燈罩之中。右）
沒有外殼的燈座，
在製作上更為簡便

PH5
PH5

Ø500 × H285mm

丹麥巨匠保羅‧漢寧森（Paul Henningsen）的經典名作，
將白熱燈泡隱藏於開放式燈罩中，綻放柔和光線。

PH Artichoke
PH 松果垂吊燈

Ø480 × H500mm

1958年為哥本哈根的藍格里尼・帕維利翁俱樂部所設計的知名作品。以72片如同花瓣般的燈罩，讓光線以反射的形式創造出溫和的間接照明效果。

Moon Lamp
月亮燈

Ø345mm

如同其名，可展現月色氣氛的燈光器具。燈罩是由10枚鋁製圈所組成。調整鋁圈的位置，折射光線能產生不同的照明效果。

VP Fun Shell
VP 愉悅貝殼燈

Ø500 × H600mm

製作精美的燈罩由珍珠貝殼串聯而成。流露出來的光線，就如同被風吹起，產生清脆互碰的聲響一般，搖曳生姿、令人無限遐想。

Jakobsson Lamp C2086
雅可柏森燈 C2086

Ø657 × H265mm

燈罩由薄切的北歐松木材所構成，充滿了溫暖光線的照明設計。由6組燈泡組合而成，充滿協調感與柔和效果。

Pendant Light
優美的懸吊燈

VP-Globe
VP 地球燈

Ø400 × H400mm

北歐知名設計師維諾·潘頓（Verner Panton）在1969年推出的代表作品。以地球為構思的鋁製球體型懸吊燈具。

Super Nova
超新星燈

Ø600 × H600mm

大小達60cm美式尺寸的懸吊燈，使用無骨架的14枚金屬板組合而成，展現如同太空船般的創意造型。

Globlow Lamp Hanging
膨脹吊燈

W800 × D800mm

瑞典設計師斯諾·克蘭雪（Snow Crash）的代表作品。當開啟電源後，原本萎縮的燈罩，就會如同氣球一樣開始膨脹。就像是浮在天花板上發光雲。

David Design Light FrameS
大衛設計燈 架構 S

Ø720 × H174mm

利用許多枚壓克力製羽片組合而成的懸吊燈，充滿都會生活的氣息。如同近未來的超現代吊燈，令人感到新奇。

LIV Pendant Lamp
LIV 懸吊燈

Ø750 × H750mm

由數張輕網疊合而成、獨特的蓬鬆狀燈罩。是瑞典設計師約拿斯·波林（Jonas Bohlin）的代表作。

Fucsia8
倒掛燈 8

W630 × D630 × H352mm

芙羅絲（FLOS）家具商的產品，由阿奇雷·卡斯提利翁（Achille Castiglioni）設計。從霧狀玻璃中流露的光線，營造出上流的現代氣氛。

Ball Lamp
球狀燈

W440 × H1150mm

由無數個白球體接合而成的獨創照明器具，也是北歐現代設計界大師維諾·潘頓（Verner Panton）嶄新作品的創意起點。

Beehive
蜂巢燈

Ø325 × H300 × L1800mm

正如其名「蜜蜂的巢」一般的懸吊燈造型。從5枚白色燈罩之間的細長裂縫裡，放射出來的獨特光線形狀，令人驚艷。

Campari Light
吊瓶燈

Ø230 × H180mm

全新的照明設計創意，來自英格‧瑪烏拉（Ingo Maurer）的作品。由義大利的雞尾酒Campari Soda瓶為構思來源，充滿了童心和吸引眾人目光的造型創作。

DPN-53021
DPN-53021

W290 × D25 × H295mm

如同在牆壁中埋進燈泡般的全新創意照明器具。白色壓克力板全面透光，讓周圍也充滿了溫和的光芒，另外也有適合各個空間的小尺寸版本。

Golden Bell
金鐘燈

Ø175 × H230mm

1937年芬蘭設計大師阿爾瓦‧阿魯多（Alvar Aalto）為赫爾辛基的沙芙依餐廳所設計的作品。全金屬的光芒，營造出奢華的空間氛圍。

Pendant Light
優美的懸吊燈

SECTO Pendant Lamp
SECTO 懸吊燈

Ø250 × H450mm

將白樺木表面細刻上紋路所製成的燈罩。由細縫中洩露的光線，變成優美的廣區域放射線光芒。由西波・柯侯（Seppo Koho）所設計。

Nyhavn
紐哈溫燈

Ø310 × H215mm

橘黃色的銅製燈罩是最明顯的特徵表現。除了下方裝配開放式的燈罩之外，燈座與燈罩圈接連的縫隙中也會發出光線，產生更多的照明光量。

AJ Royal
AJ 皇家燈

Ø370 × H170mm

阿魯涅・雅珂柏森在1960年推出的作品。自燈罩上方天窗流露出的光線，經由內部反射，擴張後往下散放，營造出絕妙的光線對比感。

Wegner Pendant
威格納吊燈

Ø510 × H390mm

利用伸縮裝置，就能讓燈具位置上下移動的巧妙構思。兼具機能性與視覺美感的設計。

Buble Pendant
燈泡懸吊燈

Ø110 × H165mm

由丹麥的年輕設計師手工製作的獨特照明懸吊燈。直接將燈泡插座與燈泡放在玻璃燈罩內，令人感到簡單、舒服的創意表現。

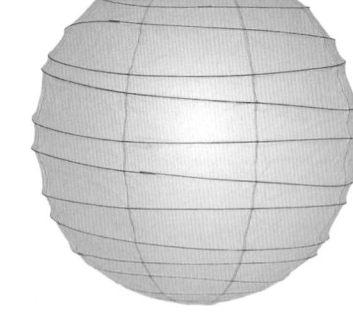

Akari D
Akari D 燈

H340 × W370mm

不僅在日本、連歐美也廣受歡迎的野口勇代表作「Akari」。無國界的燈具造型，散發出明亮溫和的光芒。

130A
1 3 0 A

Ø500 × H280mm

雷・克林特（LE KLINT）公司的照明燈具，簡單而且
令人百看不厭的設計作品。長細條燈罩以金屬鋼絲穿
孔連結固定，因此相當堅固，不易散開。

Jakobsson Lamp P2641
雅可柏森燈 P 2 6 4 1

Ø480 × H348mm

使用長時間自然乾燥的北歐松樹材所製作。經由多層
次重疊形成橢圓形外觀，在燈罩上也呈現了美麗的木
質紋路。

Orbiter
宇宙飛船燈

Ø270 × H235mm

透過平滑切片圓盤，照映反射出
來的明亮光輝，就彷彿宇宙飛船
散發的光線一般令人炫目。可以
做為廣域的照明器具。

Hotel Royal Lamp Acrylic
皇家飯店燈

W220 × D220 × H220mm

阿魯涅・雅珂柏森為SAS皇家飯
店設計的燈具。由四枚正方形壓
克力組成，極具現代感。

Green Lamp
綠吊燈

Ø300 × H240mm

1970年代推出的瑞典製吊燈款
式。白燈罩之外再綴上亮眼的
綠色，也適合成為室內擺飾作
品，充滿了時尚感。

Floor Light

充滿個性的照明燈

Parvo Tynell
Table Lamp
帕芙‧迪奈爾桌燈

W190 × D140 × H530mm

由專精金屬設計的芬蘭照明設計創意家迪奈爾所設計之作品。金屬製的燈罩，散發著古典工藝品的氣息。

Floorstand
落地燈

Ø430 × H1625mm

下方採用開放式燈罩，讓光線照射的面積更為擴張。以金、銀金屬所結合的時尚設計，充滿了優雅的風格品味。

Trilite
三腳立燈

W47 × D3700 × H1280-1360

可以像望眼鏡腳架般摺合收納、不佔空間的燈具設計作品。在三腳之間，還裝設可以放置書本、飲料的置物架，完全滿足使用者的需求。

LIV Floorlamp
LIV 落地燈

Ø750 × H1850mm

以數層輕網堆疊，製成獨特照明設計而知名的瑞典設計師約拿斯‧波林（Jonas Bohlin）推出之LIV系列作品，就像是藝術品一般。

Lightning
經典照明作品

Floor Light

Kinnasand Stand
喜納山德立燈

大：Ø150 × H510mm
小：Ø110 × H360mm

使用北歐著名的織品設計作品「卡達麗娜」(Catalina)
做為燈罩。在室內設計中結合椅墊和織品布墊等,就
能讓空間更富趣味。

Table Stand S2516
桌燈 S2516

Ø360 × H490mm

雅可柏森燈具系列中的桌燈款式。從北歐產的松樹材
燈罩中,流露出柔和優雅的光芒。近距離觀賞,更加
發現光線對比的運用巧思。

Canyon
峽谷燈

W295 × D520 × H1360mm

以懸壁上生長植物的花苞
做為創意發想來源的木製
落地燈。使用橡木所製作,
充滿簡單、高雅品味生活
的意象表現。

Fun Shell
愉悅貝殼燈

Ø450 × H650mm

不僅在視覺上充滿樂趣,也會發出樂音的照明器具。
珍珠母貝殼具有獨特、悅耳的清脆聲音,適合放置在
床邊或沙發旁使用。

Other Light
更多美麗傑作

Skot
Skot

Ø239 × D55mm

銀色外型的圓形球燈。
以船艇上的照明為設計
構思。1929年時正式
量產上市,至今依然屬
於熱銷的照明飾品。

LATTA Lamp
拉塔落地燈

Ø590×H840mm

利用遊艇帆船骨架所
製作的照明燈。薄膜
狀的燈罩,如同船上
迎風而張的船帆。柔
和的燈光,創造出富
有戲劇效果的演出。

Aarhus Wall Double
歐胡斯雙壁燈

W400 × H250mm

由阿魯涅·雅珂柏森和艾力克·莫勒共同設計的作品。
如同二顆立蛋一般的造型,在牆壁上投射出溫暖的光芒。

BLO
BLO

W162 × D30 × H195mm

如同蠟燭與台座一般
的造型,只要用力一
吹,就能控制燈光的開
關,是一款充滿童心的
義大利獨特設計作品。

Block Lamp
方塊燈

大:W160 × D90 × H100mm
小:W120 × D70 × H80mm

哈利·柯斯卿涅(Harri Koskinen)
的成名作品,也是紐約近代美術館的
永久展示品。將燈泡塞進玻璃方塊之
中的設計,至今依然令人感到驚艷。

3320
3 3 2 0

W570 ～ 1100 × H380mm

方便使用的蛇腹式伸縮手臂裝置,來自
雷‧克林特(LE KLINT)公司的壁燈
產品。可以當作書桌旁的照明燈,以及
沙發邊的閱讀燈等等多種用途。

Cookie
點心托盤燭臺

W350 × D350 × H220mm

如同名稱所示,看起來就像是宴
會中的點心托盤外型。每個成品
的尺寸與高度皆不同,放上蠟燭
之後,更呈現出具有節奏感的照
明效果。

Season Candle
Holder
四季蠟燭手持燈

W270 × D270 × H420mm

由北歐設計師的代表喬治‧傑森
(Georg Jensen)所推出之作品。
富有流線型設計的底座,也是充
滿高級時尚品味的作品。

Quartet
四重奏燭臺

Ø15 × H92mm

利用高度不同的蠟燭台底座變
化,創作出不同氣氛。可以組
合在一起,也能分開使用。玻
璃材質的運用,讓光線充滿了
超越現實的幻想感。

小房間的設計中
也可以擺設名家作品

被譽為經典的設計家具，大多數尺寸都比較大，
一般人該如何以名作家具布置狹小的居家環境？
只要抓住要領，就能容易解決這樣的煩惱。

實例 1

咖啡室客廳

是非常適合重視休閒時間、喜歡享受慢食，而且經
常有朋友造訪者的生活空間提案。以放置在主沙發
之前的較大型圓桌為中心，周圍再搭配單人椅與歐
特曼椅（Ottoman），就能營造出咖啡廳一般，適合
用餐、喝茶的空間。這種設計方案關鍵在於桌子。
因此在選購上要以能方便取用食物，並且選擇稍高
桌面的款式為佳。

Freeform Sofa
自由型沙發

為了確保客廳的使用空間，放置這款舒適的自
由型沙發，確實是非常有趣的選擇。野口勇的
作品。W3000 × D1300 × H720mm

Breuer Armchair
布羅雅扶手椅

馬爾賽‧布羅雅（Marcel
Breuer）的設計。運用木材所創
作的獨特造型，令人注目。在
扶手下方還可以放置物品，同
時具有邊桌的用途。
W850 × D890 × H790mm

日本公寓住宅的行情
準。而超過100平方公尺
的大面積，也更難購得。一
般家用公寓住宅面積約55～
75平方公尺，售價在市區部
分約3千5百萬～5千5百
萬日幣。75平方公尺約可規
劃為3房2廳，更小的面積
便分成2房2廳。客廳往往
只佔有4.5～6坪。

雖然已經逐漸穩定下來，室
內裝潢與設備的等級、售價
卻仍持續上揚。所幸供給量
比起以前也變得更為充足，
對想要購買更高級家具的人
們來說，正是最好的時期與
環境。然而日本家庭的佔有
面積還是與20年前相同的標

以這種尺寸，要確切分
開客廳與餐廳，並配置適用
的名作家具幾乎是不可能的
事。因此，為確保空間與舒
適性，就必須結合客廳與餐
廳，創造出更多可利用的空
間來進行室內設計。接下來
提供數種可行的室內規劃方
式給讀者參考。

Woodline
木曲線椅

兼具北歐柔和風格與義大利自負的品味展現。充滿了舒適與優雅氣氛的家具，來自馬魯可‧札努索（Marco Zanuso）的設計。

PH Artichoke
PH 松果垂吊燈

被譽為經典名作的重量級照明燈具。銅線支撐的設計，展現了成熟的風格。保羅‧漢寧森（Paul Henningsen）之作品。
Ø600 × H580mm

Freeform Ottoman
自由型歐特曼椅

大寬度的設計，非常適合當成長椅來使用，也可以放置托盤做為小桌用途。也是野口勇的作品。
W1200 × D710 × H340mm

室內設計規劃

為了減少空間的狹隘感，也希望能製造更多的悠閒氣氛，因此在室內設計時，搭配了具有自然弧形的獨特家具。但是又不希望整體過於柔和，所以在房間的中央，特別選用了與木材、織品，有強烈對比的金屬照明燈，也成為成熟、高雅風格展現的關鍵配件。最後再以帶有大片綠色氣息的盆栽做為點綴，就更完美了。

CH008
CH008

以機能性為優先考量。來自漢斯‧J‧威格納（Hans J. Wegner）的三隻桌腳設計款。充滿簡潔有力的個性表現。
Ø1000 × H530mm

163

工作室客廳

在房間的中央放置大桌子,不僅能當成用餐或飲茶的中心,也可以將筆記電腦放在桌上,處理工作事項,甚至在此進行燙衣服等家務事,非常適合需要多機能空間的家庭。其中最重要的就是必須選購符合使用目的、而且久坐不累的椅子。即便不是沙發,不論是短或長時間使用,都必須感到舒適的座椅款式。想輕鬆躺下時,就請移駕臥房或和室。

Uten.Silo2
Uten.Silo2

可以收納小東西的壁掛型裝飾品。兼具實用機能與室內裝點的雙重效果。來自桃樂斯・貝克(Dorothee Becker)的設計。W670 × H870mm

S34
S 3 4

來自馬魯特・史丹姆(Mart Stam)的作品,不僅是世界首張懸臂椅,也是歷史上知名的結構與設計。
W570 × D640 × H840mm

EM table
EM 桌

由強・普魯威(Jean Prouve)所設計的寬幅度大桌,因為將桌腳集中在中央部份,所以桌底有更多的使用空間。
W2000 × D900 × H720mm

Potence
支力燈

普魯威的設計燈具，讓整個
空間更具有工作室氣氛，也
是非常適合的裝飾品。
W2030 × H1090mm

Gastone
推餐車

安東尼・奇特力歐（Antonio Citterio）
所設計、可放置葡萄酒冰桶或印表機的
活動餐車。W680 × D620 × H700mm

室內設計規劃

選擇舒適的座椅，是這個提案之中
的重要關鍵。採用二款包浩斯設計
的名作，並運用放置在房間中央的
木製大桌之紋路，以柔和整個空間
中的線條。搭配多用途的推車，兼
具增加工作室的實用性與視覺上的
美感考量。將不鏽鋼與皮革的材質
統一色調，以減少塑膠製品所帶
來的貧乏感。如果還有多餘的空
間，也可放置弗立茲・哈勒（Fritz
Haller）設計的「哈勒系統家具櫃」
收納櫃與裝飾櫃等物件。

MR Arm Chair
MR 扶手椅

長扶手的輔助，坐起來更佳
舒適。密斯・凡・德羅（Mies
van der Rohe）的經典作品。
W517 × D833 × H790mm

和室客廳

可以躺在榻榻米上悠閒閱讀雜誌，或是靠著坐墊圍爐的和室空間，原本就是放鬆的場所。不論是臨時當作客房使用，只要稍微收拾一下家具，又會回到和室原來的面貌，既便利又無損其機能性。這個提案的重點，必須要注意低處的細節，因為靠近地面，所以家具更要採用簡單、輕巧材質的製品。其他只要搭配裝飾品與照明器具、盆栽等，就能完成令人滿意的空間了。

LOUNGE CHAIR
休閒椅

劍持勇的經典作品，以輕巧、堅固的藤材所製成。具有柔軟觸感的材質表現。
W810D780 × H720mm

AKARI
AKARI

廣為世界時尚人士所熟知的野口勇的落地燈作品。沉穩的造型，正適合和室內的空間陳列。
W470 × D470 × H1900mm

T-5026
T-5026

適合搭配沙發與座椅旁邊的腳凳款式，也可以當作小桌子來使用。六角形的外觀，極具個性。設計師為田邊麗子。
W450 × D434 × H360mm

Sacco
Sacco

顛覆原有座椅概念的劃時代新設計，也是泡泡椅（Beads Chair）的最早成品。作者是高提、帕奧里尼與泰歐多羅（Gatti、Paolini、Teodoro）。W800 × D800 × H680mm

AKARI
AKARI

結合懸吊燈與落地燈的設計作品，引起多方注目。也是由野口勇的作品。Ø880 × H330mm

MARENCO
MARENCO

如同以大軟墊所形成的座面與架構，呈現出非常沙發的感覺。馬力歐，馬雷克（Mario Marenco）的經典設計。W2480 × D970 × H660mm

更有效利用和室

在住家中會加入和室設計的家庭，大多都是採用與樣品屋中相同的規劃，並認為可以將此當作客房使用的空間。不過事實上這裡不是只有臥室用途，也可以當作摺疊曬乾衣物的小歇室，或是與孩童遊戲的玩樂房。在有限空間當中活用每一個地點的構想下，日本獨特的和室空間，當然也應該多加利用。有許多人是將和室房當成西式公寓中的小客廳來使用。

室內設計規劃

將和室空間轉換為現代風格時，大多都會聯想成、單色極簡風與禪樣式等印象，充滿了緊張感，卻忽略和室原有的放鬆休閒意義。這時如何選購適合榻榻米的沙發、椅子等更顯重要。例如將具有柔軟造型的家具，都移放到榻榻米上方，也是重要的調和空間做法。而所有的家具，都應該盡可能的接近地面。因此在這空間的上方，就會需要以和紙燈罩做成的懸吊燈與落地燈之結合品，綻放出柔和的光芒。另外也可以加入野口勇的光之雕刻品，還有在桌上擺放盆栽等做為裝飾。

ETRT
ETRT

不用時可以將椅腳拆卸下來，如同衝浪板一般的靠牆立放。來自查爾斯與蕾依‧伊姆茲的代表作。W2261 × D750 × H254mm

讓客廳與餐廳
看起來更大的聰明訣竅

1_ 最佳方案
將椅子收齊放入桌下

在椅子的選擇上，應該以能方便收入桌面下的空間為優先考量。也可以選擇特殊的椅腳造型，讓地板上的表情更為豐富。而桌子方面，除了四方形的方桌之外，單桌腳的圓型或橢圓形桌也是有趣的選擇。因為只有一隻桌腳，因此也方便將椅子收藏於桌面下。雖然與四方形的桌子大小相比起來，有著明顯的差別，但也具有更清爽的視覺效果。像咖啡廳等場所，就經常採用圓桌或橢圓桌，兼具方便與美觀上的考量。

2_ 選用照明器具時
需考量空間的總亮度

使用懸吊燈時，應該選擇圓型，並能散發柔和光線的款式。盡可能放置在較高處，才不會有礙視野。關於燈罩，以白色、高透光性的材料為主，讓室內能維持自然的照明。如果是採用小型吊燈的話，也可以將2、3個配合成組，懸掛在桌子上方，再增加落地燈來輔助亮度、增加空間的氣氛。設計時，先觀察空間整體的亮度，注意使用的照明數量與配置方位即可。

3_ 沙發與桌子的造型
以簡潔為重點

坐起來舒適性較好的沙發，通常也會具有較寬的座面。如果選擇不好坐的沙發，最後沙發只會成為堆放衣物的用具而已。實際擺放時，可以利用雙人座沙發，搭配歐特曼椅（腳凳）和躺椅，並以使用上的舒適性為優先考量。另外也可以搭配較低的玻璃桌面茶几，擴大空間的視覺效果。除此之外，像可移動的推車、邊桌等，都是讓空間氣氛加分的手法。

這張椅子是誰的作品？
北歐的設計大師與其經典傑作

北歐地區還有許許多多的經典座椅與設計師們。
在映入眼簾的瞬間，是否能立即分辨出這是哪位大師的作品呢？

04

Heart Cone Chair
心型圓錐椅（1958）

03

Pelican Chair
鵜鶘椅（1940）

02

EVA
夏娃椅（1934）

01

Trinidad Chair
千里達椅（1993）

08

Ball Chair
球型椅（1963）

07

Panton Chair
潘頓椅（1968）

06

J39
J39（1947）

05

PK22
PK22（1955）

12

Spanish Chair
西班牙椅（1958）

11

Easy Chair NV45
安樂椅NV45（1945）

10

Karuselli Chair
卡切力椅（1965）

09

Tripp Trapp
兒童座椅（1972）

I

維諾·
潘頓

1955年離開雅
珂柏森的事務
所，時獨立開
業。推出一體
成型塑膠椅。

H

芬恩·
尤魯

於王立美術學
院學建築，以
椅子作品聞名。

G

包艾·
莫恩森

擔任丹麥家具
協會組織的領
導職務，推出
許多簡單素樸
的平民化作品。

F

布魯諾·
馬德森

來自家具家族，
擅長曲線設計。
曾委託天童木
工製作與發表
作品。

E

伊利亞·
庫卡普斯

在北歐設計逐
漸失去優勢時，
利用塑膠材質
創作並成為知
名設計師。

D

彼得·
歐普斯維克

挪威代表的知
名設計師之一。
注重人體工學
作品。1989年
後加入弗雷迪
里西亞家具商。

C

娜娜·
迪茲耶魯

發表許多珠寶
與織品設計等
作品。將椅子
的細部為其作
品之特徵。

B

保羅·
凱亞荷當姆

在木製主流之
中，運用不鏽
鋼和皮革創作
出多項經典座
椅的設計。

A

耶羅·
阿尼奧

專研於塑膠製
品的開發，徹
底顛覆椅子概
念、充滿創意
的設計師。

Answer：1-C.2-F.3-H.4-I.5-B.6-G.7-I.8-A.9-D.10-E.11-H.12-G

Designer's profile

從包浩斯至今
世界上的設計大師

進入20世紀後,在德國設立的「包浩斯」、
美國的「中世紀」時期,以及屬於同期的
「北歐黃金年代」,接連創作出無數的經典款式。
也引導出現代的室內設計風格,
接下來請看這些傑出設計師們的介紹。

Designer's No.02

Arne
Jacobsen

阿魯涅‧雅珂柏森
(1902-1971)

出生於丹麥本哈根。1922到1925年間進
入王立藝術學院就讀,接下來推出一連串
的住宅作品。雖以家具設計師頭銜而聞名,
但也有許多建築名作留存下來。從建築的
室內裝潢到產品設計等都有涉獵的全方位
設計師。

Designer's No.01

Alvar
Aalto

阿爾瓦‧阿魯多
(1898-1976)

出生於芬蘭。自赫爾辛基工科大學畢業,
進入瑞典建築事務所工作後,在優巴斯古
拉獨立開業。接下來,在赫爾辛基推出多
項公共建築、住宅等知名建築設計。另外
像設計家具如帕米奧椅和腳凳等,也是知
名的經典傑作。

Designer's No.04

Ilmaari Tapiovaara

伊爾馬力．塔皮歐伯拉

(1914-1999)

與阿魯多、沙里涅等人並列為芬蘭的代表設計師之一。在英國學習古典藝術，接著為瞭解近代設計，前往巴黎的柯比意事務所實習。致力於提升後輩的設計教育。伊利亞．庫卡普魯正是他的弟子。也曾經擔任伊利諾伊工科大學的客座教授。

Designer's No.03

Isamu Noguchi

野口．勇

(1904-1988)

The Isamu NoguchiFoundation Inc.

日裔詩人野口米次郎和蕾歐妮．吉魯莫亞之子。在哥倫比亞大學攻讀醫學時，也在美術學校學習雕刻。1947年在喬治．尼爾森的邀請之下，推出了野口桌。2004年由威德拉家具商陸續推出復刻品，以紀念其百年誕辰。

Designer's No.06

Vico Magistretti

威寇．馬吉斯崔堤

(1920-2006)

出生於米蘭。自米蘭工科大學建築學科畢業。不只在建築界相當出名，也和卡西納（Cassina）、卡特爾（Kartell）等義大利知名家具商共同推出許多商品。可以說是奠定義大利家具設計界基石的前輩。年過80仍熱衷於設計工作，2006年逝世。

Designer's No.05

Verner Panton

維諾．潘頓

(1926-1998)

出生於丹麥。進入丹麥王立藝術學院攻讀建築，之後進入阿魯涅．雅珂柏森的建築事務所工作。在29歲時獨立，成立自己的建築設計事務所，移居瑞士後，開始從事國際性的設計工作。潘頓椅正是他的傢具代表作品。

Eero Aarnio

耶羅・阿尼奧
(1932-)

出生於芬蘭赫爾辛基。在赫爾辛基工業設計、藝術專校學習工業設計。之後推出極受歡迎的球型椅和巴斯特椅，成為廣受注目的設計師。先於美國成名後，又獲得歐洲時尚界青睞。現在依然活躍於設計界的國際舞台的設計師。

Eero Saarinen

耶羅・沙里涅
(1910-1961)

出生於芬蘭。13歲時與家人移居美國，之後進入耶魯大學攻讀建築，曾在同為知名建築師的父親耶里艾爾・沙里涅（Eliel Saarinen）擔任校長的格蘭布魯克藝術學院任教。他的作品包括世界聞名的鬱金香椅，和美國甘迺迪機場設計等等。

Carl Malmsten

卡爾・馬姆斯汀
(1888-1972)

瑞典近代木工家具之父。以改良的現代式民族風與農民家具作品，獲得1918年在斯德哥德摩舉行的市政廳家具競賽的一等獎。之後提倡基礎設計教育的重要，並成立教授木工、織品設計等科目的私人學校「卡培拉花園」（Capellagarden）。

Isamu Kenmochi

劍持 勇
(1902~1971)

出生於東京。畢業於東京高等藝術學校木工科。1932年時進入商工省工藝指導所，專研布魯諾・陶特的座椅作品。1964年推出的代表作休閒椅，被MoMA列為永久收藏展覽品。很多人不知道養樂多瓶子也是他的設計作品。

Jasper Morrison

傑士伯・莫里森

(1959-)

出生於倫敦。完成金士堡美術學校和RCA（王立美術學校）的學業之後，1994年成立自己的設計工作室。1988年，為威德拉家具商舉行裝置藝術展。目前持續進行結合設計與藝術的活動。被視為現代的代表設計師之一。

Kaare Klint

柯雷・克林特

(1888-1954)

被譽為丹麥近代家具設計之父。在王立藝術學院專攻建築，之後擔任家具科的首屆教授。確立包括人體寸法和生活用品的標準尺寸，另外也因對傳統家具進行複設計而知名。身為一流的設計教育者，也培育出許多優秀設計師。

Joe Colombo

喬・可倫坡

(1930-1971)

出生於米蘭。最早是以抽象畫和雕刻出道成為藝術家。1962年成立設計工作室，開始從事室內設計和工業設計的工作。41歲時意外去世。在短短的9年創作生涯之中，遺留相當多的作品，更被視為義大利中世紀設計的先驅。

Charlotte Perriand

夏洛特・沛利雅

(1903-1999)

1927年進入柯比意的工作室實習。深獲柯比意的信賴，並負責建築部的家具設計。1937年獨立後，與強・普魯威（Jean Prouve）共同成立工作室。同年擔任輸出工藝指導官前往日本。對日本的現代主義先驅們，帶來深遠的影響。

George Nakashima

喬治・中島
(1905-1990)

出生於華盛頓州。進入麻省理工學院修讀建築，之後前往巴黎，卻對當時的藝術活動感到失望，因而來到日本。和前川國男、吉村順三等人一起在安東尼・雷蒙特（Antonin Raymond）工作室實習。之後以紐霍普為據點，以天然材質創作家具作品。

George Nelson

喬治・尼爾森
(1908-1986)

Vitra Design Museum Gmbh

於耶魯大學攻讀建築。不僅身兼室內設計師，同時也擔任建築雜誌的主編，從事多方面的活動。1946-1966年任職哈曼・密勒公司的設計總監，也因此而發掘伊姆茲夫婦。自己的知名代表作有棉花糖沙發、椰子椅等。

Charles&Ray Eames

查爾斯 & 蕾依・伊姆茲
(1907-1978)(1912-1989)

曾經於華盛頓大學攻讀建築的查爾斯，在1930年成立自己的公司。1940年與耶羅・沙里涅，共同發表椅子作品而出名。1941年與蕾伊結婚，之後便以夫婦的共同名義發表許多傑出作品。除了設計、包括電影、平面繪圖等藝術也多有涉獵。

Jean Prouve

強・普魯衛
(1901-1984)

ADAGP Paris

出生於巴黎。父親是新潮藝術的大師─維克特爾・普魯衛。曾任金工工匠，於1923年間獨立開業，追求合理、儉約、無浪費的優美造型之家具設計。2002年因威德拉家具商進行復刻版作品販售，近年又逐漸興起一股普魯衛風潮。

Cho Daisaku

長‧大作

(1921-)

出生於東京。自東京美術學校（現在的東京藝術大學）畢業。進入坂倉準三建築研究所實習，並擔任家具設計工作。他的代表作─低座椅，便是在事務所工作時發表的作品。獨立後專心以建築為業，1993年回到家具設計，現在依然活躍設計界之中。

Charles Rennie Mackintosh

查爾斯‧雷尼‧麥金塔

(1868-1928)

出生於英格蘭的格拉斯哥。一邊擔任繪圖工，一邊完成格拉斯哥美術學校建築設計夜間部課程。1900年參與維也納的分離派作品展而聞名於設計界，在現代設計全盛時期前，已成功推廣將綜合藝術，融入室內設計的架構之中。

Harry Bertoia

哈利‧貝魯托亞

(1915-1978)

出生於義大利。1930年間移民前往美國。1936年學成於卡斯工科大學的珠寶飾品設計與繪畫後，1937年進入格蘭布魯克藝術學院就讀。畢業後，留校擔任金屬加工科教師。與伊姆茲夫婦一起合作創作，也是知名的雕刻家。

Nanna Ditzel

娜娜‧迪茲耶魯

(1923-2006)

出生於丹麥哥本哈根。進入哥本哈根工藝美術學校家具科就讀，並以藝術學院旁聽生的身分，接受柯雷‧克林特（Kaare Klint）的指導。1956年33歲時，獲得被譽為斯堪地那維亞室內設計之諾貝爾獎的魯尼格大獎。

Pierre Paulin

皮耶 · 波林

(1927-)

Hans J Wegner

漢斯 · J · 威格納

(1914-2007)

出生於法國。學習雕刻與黏土造型。自1950年代開始，為托奈特（THONET）家具商設計家具。1958年，成為荷蘭阿爾提福特（Artifort）家具商的主要設計師，創作如舌型椅等許多風格輕快的座椅款式。也擔任大阪萬博時的法國館家具設計。

出生於日德蘭半島的多納地區。自哥本哈根美術工藝學校家具科畢業後，27歲進入阿魯涅·雅珂柏森的事務所工作。曾負責歐胡市政廳的家具設計。獨立開業後，以這一椅子與Y字椅等多樣化的經典作品聞名。

Finn Juhl

芬恩 · 尤魯

(1912-1980)

Philippe Starck

菲力浦 · 史塔克

(1949-)

出生於哥本哈根。就讀王立藝術學院的建築科，學成機能主義的設計知識後，歷經設計事務所的工作，在1945年時獨立開業。除了家具設計，還有SAS航空公司的座艙設計工作，涉獵範圍廣泛。他設計的作品，至今依然屬於高價家具等級。

出生於巴黎。卡蒙德（Camondo）美術工藝大學畢業後曾在皮爾·卡登（Pierre Cardin）公司擔任家具設計師。獨立後與德里亞德（Driade）、卡特爾（Kartell）、衣蝶（IDEE）等知名公司合作發表。也曾為日本朝日啤酒總公司大樓設計戶外雕塑品。

Gerrit Rietveld

荷立特‧利德菲魯特
(1888-1964)

出生在荷蘭烏特勒芝的家具工匠之家。自11歲開始在家中的家具工坊工作。他的代表作是「紅與藍」，曾於1923年的包浩斯作品展覽會上發表。為帕德羅‧休蕾達夫人所設計的宅邸，也是知名的建築作品。

Bruno Mathsson

布魯諾‧馬德森
(1907-1988)

出生於瑞典的貝南姆。在父親的家具工坊中學習家具製作。以人體工學為基礎創作的座椅「馬德森椅」等，都獲得很高的評價。代表作品「夏娃椅」，在1939年的紐約博覽會中廣受注目與欣賞，之後還有多樣的變化造型產生。

Poul Kjærholm

保羅‧凱亞荷魯姆
(1929-1980)

在丹麥、北日德蘭半島的楊因格地方長大。習得木工工匠技術後，進入威格納的工作室所工作。後來又前往哥本哈根美術工藝學校就讀，正式開始接觸設計。在51歲去世前，遺留下超過50件的設計家具作品。PK-22為其代表作。

Borge Mogensen

包艾‧莫恩森
(1914-1972)

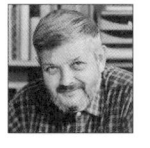

出生於丹麥日德蘭半島的歐爾鮑地區。自王立藝術學院家具科畢業之後，曾任職於柯雷‧克林特、莫恩斯‧科霍（Mogens Koch）等人的工作室。1947年發表J-39，這是經過半個世紀以上，依然熱賣的知名優秀作品。威格納也是其好友。

Marcel Breuer

馬爾賽·布羅雅

(1902-1981)

出生於匈牙利。為學習前衛美術而前往維也納留學，後來得知包浩斯在德國創校的消息，在包浩斯首任校長彼特·格羅佩斯的認同其才能下，順利進入成為第一屆學生。知名作品如瓦西利椅，還有其他許多優秀的鋼管家具等傑作。

Poul Henningsen

保羅·漢寧森

(1894-1967)

出生於丹麥。以建築家身分開始設計事業。1925年時，與路易斯·波森（Louis Poulsen）家具商合作，接連發表許多照明作品，如PH燈、松果垂吊燈、雪球燈等，幾乎著名的北歐燈飾都是出自他之手。一生設計超過200種照明創作。

Mies van der Rohe

密斯·凡·德羅

(1886-1969)

出生於德國。沒有學過正規的建築，而是在工地現場學習知識。以利用鐵鋼架和玻璃來建造住宅而知名。1929年時發表巴塞隆納椅。曾任包浩斯學校第三任校長。在包浩斯關閉後，前往美國的伊利諾伊工科大學，擔任建築學院院長。

Mart Stam

馬魯特·史丹姆

(1899-1986)

出生於荷蘭。因創作並發表世界首張獨特的懸臂椅構造聞名於世。自1928年起，在法蘭克福地區從事建築家的工作，也曾擔任包浩斯的客席教授。之後，更以俄羅斯、荷蘭阿姆斯特丹等地區為建築事業活動的中心。

Ron Arad

隆‧阿蘭德

(1951-)

出生於以色列。自以色列的藝術學院畢業後，移居到倫敦。進入RCA學成之後，成立設計工作室。早期他並沒有受到太大的注目，直到1997年、在米蘭的沙龍展發表湯姆‧巴克椅後，才躍居明星設計師地位。目前在RCA擔任教育工作。

Le Corbusie

柯比意

(1887-1965)

出生於瑞士。本名為夏爾‧愛德雅魯‧強努雷。13歲時進入當地的美術工藝學校就讀，因為發掘了建築才能，決定走上建築之路。後來更因提出許多世界知名的建築與都市計劃，而被譽為近代建築之巨匠。另外也有像長躺椅等知名家具作品。

Watanabe Riki

渡邊力

(1911-)

出生於東京白金。曾進入東京帝國大學農學部就讀。1949年成立渡邊力設計事務所。除了三腳椅凳作品，獲得米蘭國際藝術三年展的金牌大獎之外，還有其他多項優秀的家具設計創作。另外也參與飯店的室內裝潢與SEIKO手表設計等。

Yanagi Sori

柳 宗理

(1951-)

出生於東京。父親是民藝運動家柳宗悅。在東京美術學校（現在的東京藝術大學）油畫科畢業後，進入坂倉準三事務所工作。1952年成立柳設計研究所。除了知名的蝴蝶椅腳凳作品之外，還有餐具、汽車和高速公路等各類設計作品產生。

家具商與知名品牌的歷史回顧

沒有家具商和知名品牌做為創作與推廣的後盾，
就不會有這麼多大師與傑作的誕生與存在。
接下來就整合經典名作，為您介紹地位不容忽視的知名品牌與家具商。

1819

德國

THONET
托奈特

（左）受人注目的長銷商品「214」。
（上）懸臂椅結構的代表「S533RF」。

由1796年時出生的建築用具工匠、米歇爾·托奈特（Michael Thonet）在23歲（1819年）時設立。並以運用山毛櫸材的曲木技術，於1841年取得專利，因此這種樣式的家具，至今仍被統稱為「托奈特式」。代表作品是1859年推出的NO.14，即通稱的咖啡廳椅。1919年，包浩斯設立之後，也協助密斯·凡·德羅、馬爾賽·布羅雅等人製作鋼管椅。現在仍持續製作包浩斯系列的產品。

1872

丹麥

Fritz Hansen
菲力茲·韓森

圖片由左起分別為「牛津椅」、「Seven椅」和「天鵝椅」。

1872年創設於丹麥，並成為北歐代表的知名品牌。生產阿魯涅·雅珂柏森設計的螞蟻椅（1952年）、Seven椅（1955年）等木製合板作品，和時尚人士熟知的中世紀設計代表作，蛋椅（1958年）、天鵝椅（1958年）等，都是菲力茲·韓森家具商的產品。另外還有與保羅·凱亞荷魯姆、凱斯柏·薩爾托（Kasper Salto）等知名設計師共同製作發表的許多作品。注重人體工學的辦公室用椅也非常有名。

丹麥

Carl Hansen & Son
卡爾·韓森父子公司

與自己設計的Y字椅合影留念，坐在創作
作品上的威格納。

1908年於丹麥成立的卡爾·韓森父子公司。1938年，從製作溫莎（Windsor）式家具為開端，1949年開始和漢斯·威格納合作生產家具作品。1950年便誕生了經典設計「Y字椅」。之後卡爾·韓森父子公司，也繼續支持喜愛運用木材進行創作的威格納設計，到今日還負責威格納設計椅的生產與販售事項。連50年前生產的椅子，至今都願意受理維修，不愧是北歐名品。

可以當成長桌使用的多功能設計款式，
威格納的室內用桌（Center Table）。

「Y字椅」是由椅背上的Y字
型形狀而據此命名。

1911

丹麥

FREDERICIA
弗雷迪里西亞

女性設計師娜娜‧迪茲耶
魯（Nanna Ditzel）的設計
作品「托尼塔特椅」。

收購1911年以生產椅子起家的製造
商—弗雷迪里西亞‧史托爾法柏列克
（Fredericia Stolefabrik）公司，並於
1955年正式成立的丹麥家具商弗雷
迪里西亞。當時年僅30歲的年輕董事
長—安德列斯‧葛蘭巴森（Andreas
Graversen），採用熟悉的設計師包艾‧
莫恩森之作品經營企業，之後也發表
了許多莫恩森的知名設計創作。結合
橡木與天然皮革的高品質座椅，更是
令人驚歎。1995年後，由安德列斯
的兒子湯瑪士‧葛蘭巴森（Thomas
Graversen）接任董事長。

英國傳統樣式其中的一款翼背椅，來
自包艾‧莫恩森的設計作品「2204」。

1927

義大利

CASSINA
卡西納

1972年，由沃貝爾特‧卡西納（Umberto
Cassina）與契札雷‧卡西納（Cesare
Cassina）兄弟一起創業，其家族的工藝
製作歷史，可以回溯到1760年，被稱為
是世界首間結合設計師，推出設計家具
作品的廠商。後來與建築師吉歐‧波提
（Gio Ponti）合作「超級雷傑拉」（Super
leggera）座椅，因此熱賣而躍升為頂尖
的知名品牌。接下來也接受柯比意的作品
製造委託，開始生產「卡西納巨匠系列」
（Cassina: I Maestri）。

維格‧馬基史裘提所設計，造
型獨特、令人印象深刻的沙發
款式「馬拉龍加」（maralunga）
（右下）。

柯比意的代表作品LC系列，左上
圖就是「LC21P」。

1923

美國

Herman Miller

哈曼・密勒

與中世紀的知名設計師伊姆茲合作而聞名的哈曼・密勒家具商，成立於1923年。與現代設計家具開始合作的契機，是在1945年由喬治・尼爾森擔任哈曼・密勒的設計總監時期（邀請伊姆茲進入哈曼・密勒的也是他）。之後更因伊姆茲、野口勇等人作品的熱賣，而躍升為知名品牌。1988年進軍日本市場，設立哈曼・密勒日本分公司。從2001年4月開始，也在日本正式推出1940~50年代左右的「Herman Miller for The Home」系列的經典作品。

查爾斯與蕾依・伊姆茲（右圖）可說是「中世紀設計」的核心人物，左下方為是比爾・史坦夫（Bill Stumpf）與唐・恰德沃克（Don Chadwick），共同研發出「艾倫椅」。

喬治・尼爾森所創作的「棉花糖沙發」（Marshmallow sofa）廣受眾人喜愛，不過他個人卻曾認為這是失敗的作品。

廣受許多現今時尚人士喜愛的伊姆茲「躺椅與歐特曼」（腳凳）座椅款式。

「艾倫椅」（Aeron Chair），也是哈曼・密勒家具商的產品。

1934

德國
vitra
威德拉

源自拉丁語「陳列架」之意的公司名稱，由威利・費魯包姆（Willy Fehlbaum）繼承位於瑞士的店面裝潢公司之後，於1943年創業。1950年在德國正式成立公司。早期該公司是以製作店面用的擺設等為主。1957年在歐洲開始販售伊姆茲的設計家具。接著也引進了喬治・尼爾森、野口勇等中世紀設計大師的作品。後來並代理傑士伯・莫里森（Jasper Morrison）、菲力浦・史塔克（Philippe Starck）等作品。另外也推出經典作品1:6比例的迷你版系列。

傑士伯・莫里森的作品「木塞椅」系列（Cork Family），將圓柱造型做出多樣不同的變化。

哈曼・密勒的招牌設計師伊姆茲，將歐洲的作品銷售權交由威德拉代理。

來自丹麥的設計師、維諾・潘頓，所設計的阿米巴椅（Amoebe）。

英國
ISOKON
愛索肯

1935年時由傑克‧普利奇特（Jack Prichard）所設立的英國家具製造商。
公司名稱是從Isometric Construction（等量結構）的縮寫。自1936年便以
成型合板開始量產販售布羅雅的設計作品。這是當時ISOKON的設計總監瓦
特‧格羅佩斯（Walter Gropius，包浩斯的創辦人）為逃離德軍納粹的掌控
前往倫敦。大力推動的成果。近年來以ISOKON PLUS之名重新出發，同時
也推出了布羅雅等人經典作品的復刻版。

「布羅雅扶手椅」是馬賽爾‧
布羅雅，為倫敦的威得利斯
宅邸所設計。

將素材中原本的鋼管，改用木製平
板的「長椅」作品（1936）。

1935

芬蘭

artek
阿爾鐵克

芬蘭的建築家阿爾瓦‧阿魯多（Alvar Aalto）為將自己的設計，直接進行
量產與販售，因而成立了 artek 公司（1935 年成立。共同創辦人為他的妻子
阿伊諾‧阿魯多與馬伊雷‧古里謝林）。代表作品正是阿魯多為聖那托利姆
（Sanatorium）療養院所設計的「41 帕米奧」（Paimio），利用皮帶編織製成
座面的扶手椅「406」，和以天然白樺木材製作的椅腳凳「E60」等等。在
1976 年阿魯多去世之後，該公司依然持續生產阿魯多的經典家具作品。

這是 artek 公司的創辦人、也是身兼建築家的阿
爾瓦‧阿魯多。建築作品數量相當多，也和這些
室內用的設計家具款式一樣，以簡潔俐落的線條
著稱。

經典設計椅之一「66」。

三隻椅腳的腳凳「60」（上）
與「帕米奧 41」（右）。

1938

包浩斯時期的代表設計師密斯·凡·德羅（右圖）與諾魯斯·凡·德羅（右圖）與諾魯家族的關係，可以追溯至諾密斯家族的關係，可以追溯至第二次大戰前的德國時代。

耶羅·沙里涅的「子宮椅（Womb Chair）」，也是諾魯公司所生產。

美國

Knoll
諾魯

由德國人漢斯·G·諾魯（Hans G. Knoll）所創設的家具製造商。諾魯在1937年時前往美國，1938年在紐約成立諾魯公司。採用與製作許多設計師如：密斯·凡·德羅、耶羅·沙里涅、馬賽爾·布羅雅和哈利·貝魯托亞等從包浩斯到中世代的代表性家具作品。而密斯的知名鉅作巴塞隆納椅（1929年），便是由漢斯的父親歐魯特·C·諾魯（以優秀的工匠技術而聞名）時期所製作。現在不僅製作住宅家具，也跨足包括辦公室用家具等更多範疇。

1944

1944年設立於賓西尼亞州的EMECO，名稱是取自公司早期Electric Machine and Equipment Company的字首簡稱，從1947年時開始使用。在第二次大戰後發表的代表作EMECO 1006椅，是與美國海軍、ALCOA（美國專門製作鋁材的生產商）共同開發，並以全鋁材質所製作。之後更善用這次與軍艦合作的鋁材質運用經驗，創作出許多優秀作品。近年來菲力浦·史塔克（Philippe Starck）推出全鋁製椅的複設計版本，引起廣大注目。

「輕量、又不會生鏽的椅子」正是因應海軍的主要需求，所設計之「艾美克（EMECO）1006」。

美國

emeco
艾美克

菲力普·史塔克為法國巴黎「KONG CHINESE RESTAURANT」設計的專用椅。

1940

日本

天童木工
Tendoumokkou

當第二次大戰結束後不久的1946年，天童木工在成立於山形縣天童市，是日本屈指可數的現代家具製造商。尤其在木製合板的運用上，已經做出響亮的名聲。其代表作品有柳宗理的蝴蝶椅腳凳、坂倉建築研究所／長大作的低座椅，還有豐口克平的輻射細棒椅等等。光看到這些設計巨匠的作品就能發現，天童木工也是一直支持日本的中世紀設計之中流砥柱（像劍持勇、乾三郎等的作品也多有製作）。目前是以政府機關、公共設施、辦公室設備和家具等為發展方向。許多經典傑作也已經有了復刻版的出現。

天童木工自劍持勇（上圖）、
長大作（下圖）等日本代表
性設計師手中直接取得委託
為其作品進行生產與販售。

世界中也非常知名的柳宗理作品蝴蝶椅
腳凳（右）、長大作的低座椅子（上）。

1946

義大利

cappellini
卡貝利尼

1946年在第二次大戰後，成立於義大利的木製家具工廠Cappellini。以生產現代家具而知名的開端，是在第二代老闆喬利歐‧卡貝利尼（Giulio Cappellini，也是創業者的兒子）之帶領下，1980年開始嶄露頭角（一般來說，創業都需要30年以上的時間）。目前以發掘、採用與製作年輕設計師的作品為主。包括傑士伯‧莫里森（Jasper Morrison）、湯姆‧迪克森（Tom Dixon）和勘刻‧羊（Michael Young）等等。以精品家具商的形象，逐漸提升國際知名度。

艾米利歐‧普吉（Emilio Pucci）與
派翠克‧諾爾蓋（Patrick Norguet）的作品
「力弗‧多羅瓦特椅」（Rive Doroite）。

嶄新的設計款式
「繩結椅」（Knotted Chair）。

1954

Zanotta
薩諾塔

從牽引機（Tractor）駕駛座
獲得靈感，製作「佃農椅」
（MEZZADRO）的設計師（下）
阿奇雷‧卡斯丁紐羅。

1954年時，Zanotta以沙發製造做為家具事業的起點。公司名稱是由創業者阿雷里奧‧薩諾塔（Aurelio Zanotta）之名而來。自1960年代開始與前衛設計師合作，也推出了許多新潮藝術型態的作品。代表作品有：在皮袋之中灌滿保麗龍塑膠球，而沒有固無形狀的「沙克椅」（Sacco），和利用塑膠製作灌入空氣如同浮袋的「飄浮椅」（Blow）等。其他製作包括：阿奇雷‧卡斯丁紐羅（Achille Castiglioni）、安佐‧馬利（Enzo Mari）和馬魯可‧札努索（Marco Zanuso）等的設計作品。

沒有固定形體的椅子
「沙克」（Sacco）。

1954

Erik Jprgensen
艾力克‧尤安森

創立於1954年，致力於創作現代設計與高品質家具的丹麥家具製造商。知名作品有日冕椅（Corona Chair，由丹麥建築家保羅‧M‧沃爾塔Paul M.Volther所設計）、牛津椅（Oxford Chair，漢斯‧J‧威格納設計）等。日冕椅最早發表的當時（1964年），並未獲得好評。1984年再度推出復刻版作品，但還是未引起廣大的注目。直到1997年時，由艾力克‧尤安森所製作的復刻版，才被認定為中世紀設計的代表作品。近年來，則以現代家具的製作為發展重心。

來自日蝕照片的創意發想
「日冕椅」設計。

丹麥

PP Mobler
PP 莫伯勒

以生產漢斯・J・威格納木製作品,包括:「這・椅子」(The Chair)「孔雀椅」(Peacock Chair)、「衣帽架椅」(Valet Chair)等而知名的丹麥家具製造商。創立於1953年,至今依然維持約20人的小規模,但是高明的手工技術,卻獲得了世界極高評價。使用的材料裡,以木材佔85%最多、織品布料與皮革為13%,而金屬和其他材料只佔2%的比例。雖然今日也加入了NC機器的使用步驟,但是細節部份還是由工匠一一仔細完成,流露出高級的質感。另外像保羅・凱亞荷魯姆的木製家具,最早也是委託這裡開始製作的。

以傳統英國樣式進行複設計的威格納「孔雀椅」,也是由PP Mobler所生產,充分表現出木頭之美的設計作品。

威格納作品的木部加工是由該社所完成。

1960

義大利
USM
USM

來自瑞士，專門生產高級辦公室家具的廠商。1960年時推出建築家弗立茲·哈勒（Fritz Haller）所開發的「USM哈樂系統辦公家具」（Haller System），也因此躍升為知名的系統辦公家具名牌。在瑞士發展了40年，1983年由日本的代理商Inter Office（原哈樂日本分公司）直接將此系統辦公家具輸入日本進軍日本市場也已經超過20年歷史。包括諾曼·福斯特（Norman Foster）與理查·羅傑斯（Richard Rogers）等人都大力稱讚的辦公室家具。

利用棒管與轉角關節連結的結構設計出，可以多樣變化的哈樂系統辦公家具。

利用可調整的優點，帶來辦公室的優雅感，因此而廣受歡迎。

1949

義大利
Kartell
卡特爾

1949年成立於義大利。原先是塑膠材料製造商的Kartell，不僅擁有優秀的塑膠成型技術，也結合當代設計的品味，創作出風格獨特的製品。代表作品像1960年代推出的知名圓筒型收納盒「Componibili」系列。一開始合作的設計師包括了菲力浦·史塔克、隆·阿蘭德（Ron Arad）、維克·馬基史翠提（Vico Magistretti）等人。近年來致力於嘗試新製法，以聚碳酸酯（Polycarbonate）做出一體成型椅子，如「瑪莉椅」（La Marie）、「路易鬼魂椅」（Louis Ghost）（都是史塔克的設計）等作品。

費魯契·拉比阿尼（Ferruccio Laviani）作品「布魯吉燈」（Bourgie）。

菲力浦·史塔克的作品「小姐椅」（Mademoiselle）。

1951

Arflex
亞爾弗雷克斯

1951 年時於義大利創設的家具製造商。在義大利文中，Arflex 的意思就是指「arredameni」，以英文來說就是意指柔軟性的 flexibility。早期的代表作是建築家馬魯可·札努索（Marco Zanuso）所設計的單人沙發「女士椅」（Lady，1951 年）。這也是當時與義大利鑽石商皮蕾麗（Pirelli）合作而產生的創意（獲得三年展的金牌獎）。1969 年進入日本，並設立分公司 Arflex Japan，也在日本造成「義大利家具＝沙發代名詞」的風潮，廣受許多時尚人士的喜愛。

1971 年的「馬雷克椅」是馬力歐·馬雷克（Mario Marenco）突發靈感的設計，也是亞爾弗雷克斯的熱銷商品。

「女士椅」是馬魯可·札努索（Marco Zanuso）在 1951 年推出的設計，獲得「工藝展」金牌大獎。

A

《Abstract》抽象派　也具有抽象的意思。通常是與抽象藝術相關的用語。

《acanthopanax》五加木　五加科的落葉高木。木材呈現白黃色，質地輕、軟，因此容易加工。木紋部份與櫸木（zelkova）相似，經過著色加工後，就可以成為替代用木材。

《acrylic resin》壓克力樹脂　熱可塑性樹脂的一種。具有高透明度和良好的著色性，經常被運用在室內設計與裝飾物件等方面。硬度高，而且耐氣候性佳。

《adjuster》調整器　放置在桌子底部的調整用金屬小物件，以保持桌面水平。

《anonymous》無名氏　指不知名的人氏。在室內設計作品發表時，如不知設計者的姓名等時，便可以此字來代替稱呼。

《antique》古董品　也是指藝術品、經典設計之意。通常都是指具有百年歷史以上的精品，不過像是英國等地，也有50年以上就可以稱為古董的習慣。

《approach》通道　指通往目標建築的道路與入口，也具有統稱周圍空間的含意。

《arborvitae》羅漢柏　檜木科的常綠針葉樹。從北海道南部至本州、四國、九州等皆有生長。材質呈淡黃色，較為輕、軟。耐水、濕性高，容易保存。檜木油也具有抗菌的效果。

《architect》建築師　也就是建築家。關於字義來源，也有說法是取希臘字源中的arktros（長）＋tekton（工匠）＝工匠長之意。

《arm chair》扶手椅　左右附有可供雙手靠掛裝置的椅子款式。

《art deco》藝術裝飾　出現在1920至30年代，非常流行於歐美的美術樣式。以大量運用直線和曲線的幾何學圖形為特徵。這個名稱據說是出自自1925年在巴黎舉辦的「現代裝飾美術博覽會」之簡稱。

《art nouveau》新潮藝術　19世紀末，在法國、比利時等地出現的藝術運動。以善用非常彎曲的曲線為特徵。從1890年起約有20年的最盛時期。法文之art nouveau，也就是代表新藝術的意思。

《art work》藝術作品　藝術的成果呈現。在室內設計方面，更為強調造型的美感需勝過實用性，也是指嶄新的主題表現之意。

《artificial leather》人工皮革　由尼龍和聚酯塑膠的極細纖維，以束狀交疊方式做出不織布的纖細纖維，再加上彈性的聚氨酯塑膠成分所製成。透氣性與韌性皆優。表面部份使用極細纖維，做出近似皮革的觸感。

《arts & craft》美術與工藝　在十九世紀倫敦大博覽會之後，於英國所發起的工藝復興運動。以威廉‧莫里斯（William Morris，詩人／工藝家）為

中心，目標是融合工藝與藝術。

《ash》白蠟樹 木科的闊葉樹。加工性良好，也容易呈現出木質的美感，非常適合家具的製作。在北歐經典家具作品中時常可見的利用材質。

《assemble》裝配 將部位零件組裝起來。

《attic》閣樓 指屋頂內部設置的空間。

B

《BAUHAUS》包浩斯 1919年成立於德國的國立造型研究與設計，追求徹底的機能美，也是現代設計的先驅。1930年擔任校長職務的正是密斯．凡．德羅。

《beech》山毛櫸 櫸木，屬於闊葉樹，櫸科的落葉喬木。材質為白色，呈現出如同鯡魚切片紋路一般美觀的放射狀紋理。厚重、硬實的木材，但是會變色、也容易腐朽。除了家具材、地面鋪木等用途之外，也可以當成曲木材來使用。

《bench chest》板凳椅櫃 座板可以打開，或附有抽屜的，具有收納功能的長椅子。

《bending wood》曲木 讓木材產生曲線造型的技術。在加入熱與水蒸氣後，放入金屬模具之中固定，並使其乾燥。這種方式來自於19世紀中期由米歇爾．托奈特所研發，並已經取得專利的製作方法。使用的木材大多是山毛櫸、柏樹等。

《birch》樺樹 落葉闊葉樹的一種。硬、重，容易進行表面加工，經常使用在家具和表面鋪設的用途。接著性佳。

《blind》百葉窗 為遮住視線與光線，裝設在窗戶上的可拆卸窗簾。幾乎都是採用細長的鋁片並列而組成的樣式，可以調整角度來控制進光量。除了橫向造型之外，也有直式的多種不同款式。

《bolster cushion》長枕靠墊 長型、圓筒狀的軟墊。

《bone china》骨瓷 精緻、透露出柔和光亮的瓷器。與玻璃、壓克力的透光感完全不同。

《bookrest》閱書架 可以放置書報，方便閱讀的書架。在西方，也是指擺放聖經、辭典等厚重書籍的置物架。

《bracket》托架 可以裝卸的室內層板。在建築用語方面原來是指將物件固定於牆面上的構造（如棚架等），一種裝置於牆面上的照明燈具，正式名稱為壁燈（wall bracket）。

《butterfly table》蝴蝶桌 桌面左右兩端可以摺合起來，也可以依實際需求可開、或可有抽屜的，具有收納功能的低矮桌。

《canvas》厚織布 使用棉或麻以平織延伸而成為代表，一種裝飾性的厚布料。常見於包覆座椅表面等用途。

《case-study house》實驗屋 由洛杉磯的「藝術與建築」雜誌所進行的專題企劃。以實驗性的出發點，結合新人建築師的構思，創作出高機能性、現代化的住宅建築。伊姆茲也是其中的知名參與的者。

C

以只打開單邊。如果完全不用時，還能連同桌板一起摺疊起來。

《cabinet》壁櫥 指窗邊層板或裝飾用棚架、衣櫃、小型整理箱等收納用的家具。

《cabriole chair》貓腳椅 出現在易於15世時期的款式（18世紀）。具有如貓腳一般椅的扶手椅款式。

《cabriole leg》貓腳 具有S形曲線腳部的古典椅子。也是安妮皇后、路易15世式中常見的工藝表現。

《cafe》咖啡廳 沿用法文的意義表現，就是喝咖啡可休憩的地方。在室內設計方面，主要是指提供菜單的功能。過去在日本大正時期也有將洋式酒吧稱為咖啡廳之意。

《camphor tree》樟樹 常綠闊葉樹。耐濕性佳、容易進行加工。還具有防蟲功效，因此經常使用在裝衣箱或衣櫥抽屜等用途。

《cantilever》懸臂 將一端固定，並讓另一端懸空的樑柱結構。而懸臂椅也就是單邊懸空的座椅款式。

《caster》轉輪 在家具底部裝上的金屬輪狀器具，方便讓家具自由移動與搬運。

《casual》休閒風 指不刻意營造、日常使用中等含意。不僅用來形容服裝，也包括室內設計等氣氛表現時也經常使用。大多用來表示自然、舒適的整體感受。還分為法國式、義大利式等不同呈現手法。

《ceiling light》頂燈 直接設在天花板的燈具。可以達到較大亮度時的使用方式，因此做為全區域照明時的使用方式。

《center cross curtain》中央式窗簾 由二片窗簾布所組成，可以拉至中央會合、固定的樣式。有多種花樣可以選擇。不需要經常開合的類型。

《center table》中央桌 放置在玄關空間或房間內中心的大桌子。另外也可以放置在客廳中央或沙發前使用的低矮桌。

《chaise》躺椅 比安樂椅更適合休息的座椅。還有像長躺椅、沙發床、摺疊躺椅等皆是。

《cherry》櫻桃木 薔薇科的闊葉樹。所生產的紅棕色櫻桃木較日本種大。木紋細緻，經過加工之後更顯美麗。

《chest》五斗櫃 收放衣服與小物

《back slit open》背切 （1）背開式（2）為防止柱子等，因為過於乾燥而造成裂縫產生時，可以在內側先切鋸出一條裂縫，避免柱子產生龜裂。

件、附蓋的箱子。也有高至胸前的小型衣櫃款式。

《chestnut tree》栗樹　落葉闊葉樹。富有彈性，也以耐水、耐濕氣等良好特性而知名。常見於家具以外的建築用底座、鋪木等用途。

《chinoiserie》中國樣式　法文，意指裝飾和室內家具等都充滿了「中國風味」。在17世紀後半到19世紀初，流行於歐洲的貴族之間的風尚。

《cloth》織物　可用於壁面張貼的裝飾材料的統稱。除了布料之外，還有塑膠、和紙、紙布等豐富種類可以選擇。最近也開發出能調節濕度、除臭等機能性為主的產品。

《coating》塗佈　在原料的表面塗上塗料。可做為保護表面、與增添光澤的用途。而隨著時代的進步，更增強了裝飾用的意味。塗料可以採用天然或石化製品類等，有多種不同的材料可供選擇。

《coffee table》咖啡桌　正如其名，就是喝咖啡或喝茶時，方便放置杯子的小型桌子。如果是為了搭配高腳椅凳或椅腳凳時，桌面的位置較高。而客廳用的咖啡桌比較矮（為配合沙發的座位高度）。

《cold-draft》冷對流　主要是指使用暖氣時，如果地面與天花板部份的室溫，相差5度以上的狀態，就會將冷空氣從窗縫中拉近進入室內，讓室內的人產生不舒服的感覺。

《collaboration》共同創作　合作製造產品之意。近年來非常盛行，集結不同藝術領域的藝術家們共同創作，或是由品牌與藝術家具進行特定活動的結合。創造與自身有關的話題，也是共同創作的好處之一。

《color box》收納箱　利用簡單合板木材製成的收納用具的統稱。也有不同顏色的組合，方便室內色彩上的搭配。最近市面上還出現許多依照不同用途搭配不同尺寸的設計。價格非常低廉，更是它的一大特徵。

《color coordinate》色彩搭配　在室內設計之中，透過調整色彩，創造出特定氣氛的空間。針對心理和物理層面的特性，來製作色彩表現計畫的專家，也稱為色彩搭配顧問。

《concept shop》概念商點　以某個特定概念而設立的商店，或以收集專門主題相關商品為主的店面。包括專門的、生活風格的、趣味導向的商店型態皆有。

《console table》壁面桌　寄靠於壁面使用的小桌子。為了可以擺放花瓶等小物件所設計的款式。起源於18世紀初。

《contract》特製商品　適合公共設施使用的產品，如地毯、窗簾、家具等等。

《coordinate》搭配　透過將不同的物件組合、排列等方式，創造出特別的空間演出效果。專門從事這類工作的人產生不舒服的感覺。

《cushion》軟墊　簡單來說，就是在中心與表面之間放入當作緩衝用的填充物。如果只是在表面加上軟性包覆布料，也可以稱為軟墊。過去常用的填充材，大都是歐毛、植物纖維等天然材料，現在還有泡棉、塑膠海綿等石化製品可供選擇。

《couch sofa》貴妃椅　可以當作躺下稍事休息的沙發。單邊扶手和一邊較低的椅背，是其最大的特徵。

《covering sofa》椅套沙發　沙發上布料與椅套可以取下的一種沙發款式。通常可以替換成相同尺寸、不同花色樣式的椅套。椅套可以拆卸，也具有清洗方便的特徵。

《cup board》杯架　也是放置餐具的棚架。有木製品或兼具隔間功能的設計，還有利於裝飾的雙面附玻璃門等等不同種類。

《cupra》銅銨嫘縈　即人造纖維cuprammonium rayon的簡稱。如同棉一般的觸感，抗污性強，可以染出比其他嫘縈材質更鮮豔的顏色。

《curtain》掛簾　放置在玄關或房間的入口掛簾上，不僅可以防風，也有視線遮蔽的效果。另外還可以將商店名號印染在掛簾上。做為商店的形象表徵。在日式室內設計風格當中，掛簾已經成為不可或缺的重要識別物件。

D

《cypress》檜木　檜木科的常綠針葉樹。日本特產品種，邊材為淡黃白色、心材是黃白色加上些微粉紅色。質地良好，容易加工。耐濕、耐水性皆良好，也易於保存。經常使用於寺廟建築、萬用材、建具用材、家具等多樣化用途。

《dead stock》庫藏品　未使用的新產品，堆放在倉庫等場所中保管。比中古品的保存狀態好。以古董精品來說，庫藏品的價位也更高。

《deck chair》摺疊式躺椅　以木板或金屬管製成外框，再把棉或麻等厚織布料，佈於外框上成為座位。可以摺疊的休閒躺椅。

《dead space》無效空間　無法有效活用的空間。

《decoration》裝飾　裝演、裝飾品。

《decorative》裝飾性　加以裝飾、充滿裝飾性的表現。

《cutlery》金屬餐具　餐桌上使用的金屬餐具。包括切刀、叉子、湯匙等代表性的用具。而高級的金屬餐具，則是以銀製品為主。

《designer's block》設計師區塊　自2000年日本舉行「用設計來改變都市」的主題活動之後，便集結了許多來自國際與日本的設計師，在日本的商店或藝廊等展示自己的作品。

《designer's week》設計週　為展現家具產品與新生活樣式提案，而舉行的設計展。每年10月在東京舉辦。

《dining》餐廳　鄰接廚房旁邊的用餐空間。Dine是用餐之意。如果是餐廳與客廳相連的隔間方式時，就可以將這個空間稱為餐廳廚房（dining kitchen／日式英文的用法）。雖然名稱與歐美或有不同，也是指相同的空間利用方式。

《dining board》餐具層架　設置於餐廳或廚房的餐具擺放棚架。

《display》陳列　擺設與展示物件之動作。也可以指展示、陳設的物件。

《do-it-yourself》DIY　自己動手作之意。自行負責來整修、修補自己的住家。

《drape》摺邊　利用布料的皺摺，創造出連續的固定紋樣。主要是為了美觀與裝飾性。如窗簾等布料，製作時可以利用搓撚的方式，更容易做出摺邊。

《down light》嵌燈　嵌入天花板內部的照明燈具。因為是將每一個燈管都埋入天花板內，所以整體外觀也會顯得更為清爽簡潔。

《duct rail》引導軌道　為了方便移

動、取下裝設在天花板上的聚光燈而設計的引導軌道。可以將燈具移動到都非常理想的位置和角度。最近市面上也出現了不需在天花板上特別加工，而且方便拆卸的簡易型軌道商品。

E

《early American style》早期美國樣式　殖民時代的美國建築樣式。也就是指17到18世紀左右的英國、西班牙、荷蘭的殖民地樣式，亦稱為殖民時期（Colonial）樣式。

《easy chair》安樂椅　設計成適合放鬆、休息目的，坐起來也非常舒適的座椅款式。

《easy order》簡易訂購　如變更外型已經固定的家具和窗簾等之尺寸，或是更改成自己喜歡的布料與花紋。

《eco》生態學　也是指生態環境之意。研究生物與環境之間關係的學說。

《edge》邊緣、稜、外端。　邊、稜、外端之間的布料與花紋。

《elm》榆樹　榆科榆樹木的統稱。邊材為黃白色、心材為淡褐色。年輪並不明顯。材質重、硬，不適合進行削、切等加工，困難度高。適合做為曲木。

《emboss》浮雕製品　先在金屬上刻出花紋模樣，並以加熱高壓的方式，讓刻好的花紋浮起於金屬表面上的裝飾方法。

F

《fabric》織品　即布料。

《fazade》外觀　法文中的建築物正面之意，也代表建築的外表。近年來的建築，在外觀和機能上，都勇於嘗試各種多樣化的表現方式。同時也經常趁著眾多樣化的表現方式。同時也經常趁著眾多樣化，順便將外表做出全新的樣式與改變。

《fiber、reinforced、plastic》FRP材　即Fiber Reinforced Plastic的簡稱。在常溫中加工而成的保麗龍塑膠加入纖維的強化物。耐水性佳、也容易製

《enamel》琺瑯　如浴缸等所使用的材料。在耐久、負著抗壓和觸感等性能上都非常優良。有成型琺瑯、和輕量低價的鋼板琺瑯等類型。

《ergonomics》人體工學　研究人類身體、心理、生理等，與人類、物體、環境之間互動的研究與科學。人間工學。

《ergonomics》人體工學　人因工程。

《esquisse》草圖　法文中的草稿、素描、預視圖等。室內設計業中，經常有「明天請提供草圖」等之對話出現。

《extension》可調整桌　桌板的大小尺寸可以調整，也可稱為伸縮桌、像蝴蝶桌與道威（Drewy）桌等款式。

《exterior》外部　外表、外面之意。在室內設計方面是指外部裝潢、外觀、外部周圍等。

《fir》杉木　屬於杉木科杉木類的常綠針葉樹。經常運用於建築方面的木材種類。沿著木紋的走勢，很容易便能將其切開。因此也成為外食便利筷的製作材料。

《fireproof》防火　根據建築基準法所規定，壁面建材等都應該具備不易燃的功能。

《fit》嵌合　二個零件的凹凸部份，剛好完全吻合的狀態。

《fittings》設備配件　如窗戶、玄關等，建築物中具有開口、並附上門扉部份的統稱。門扉也可以說是一關閉用道具。經常可見以鋁合金材料精美的純日式風格門扉，如紙幃等類型。

《fixed fitting》固定裝配　如窗戶、門等，被固定成無法移動式的狀態。

《fixture》裝潢家具　量身訂做的家具。FIXTURE的英文字中帶有固定之意，與一般可移動式的家具（稱為FURNITURE）不同。

《flash board》表板　以角材來製作外框，並將薄木板張貼於其上。與一整塊的木板相比，更為輕量、製作成本也更便宜。

《floor board》地板　高度為一般的燈具。另一種高度較高、燈罩成傘狀的燈具則稱為落地燈。

《floor lamp》落地燈　放置在地面上，製作成可以自由移動的燈具。座（floor stand），做為不同類型的

區別。

《flooring》地板　室內木材地板的統稱。還有各式不同的張貼方式與類型。還有像已經用表面印刷成木板紋樣的膠合板設計，可以直接貼附在地板上。這也屬於木製地板的一種。

《folding chair》摺疊椅　可以摺疊收合的椅子。

《formaldehyde》甲醛　含有以防腐劑做為接著劑等的化學有機物質。在常溫中屬於無色的刺激性臭味氣體，具有易溶於水的特性。可做為殺菌、防蟲與防腐劑等用途，在水中還會釋放出福馬林。

《fringe》摺邊　將窗簾等織品布料的邊緣做出摺邊裝飾。字源出處為英文的fringe外緣之意。

《furnishing textile》室內織品　運用於室內設計中布製品的統稱。如窗簾、地毯、掛毯、沙發和椅子等任何織物布料製品，都包括在內。

《galvalume》鋁鋅合金鋼板　由亞鉛與鋁的合金製成的鋼板材料。防鏽性強，也比融鉛鋼板（馬口鐵）多出3～6倍的耐重量。在視覺上也較為美觀，所以近年來多使用於住宅的外部建設上。

《furniture with feet》附腳家具　指椅子、桌子等，附有腳部以支撐的家具。業界用語。

G

《geometry pattern》幾何學花紋　包括三角形、方形、菱形、多角形和圓形等運用在材料上的花樣。也就是幾何形狀。

《glass wood》玻璃棉　將玻璃纖維加上結合劑，固定形成棉狀物體。也具有吸音、保溫等功效。

《gothic furniture》哥德式家具　從歐洲中世紀時的哥德文化（12世紀前半至16世紀）所衍伸出來的家具樣式。在建築方面，則是運用橡木材，以豪華的裝飾為特徵。

《great master》巨匠　在某方面頂尖的人物。大師。日本巨匠的主要識別，就是經常穿著「中山服」的服裝。而美國的大師則是以佩戴「幾何鏡框」的眼鏡居多。

《gypsum》石膏　製成熟石膏的原料。也就是含水硫酸鈣。

《hatch》窗口　在屋頂或地面設計的出入口與開口部份。原來是用於打通兩面開口、方便物體移動，所以做了兩面開口、相同機能的餐櫥櫃，則稱為雙面櫃（hatch cabinet）。

《head board》床頭板　在床架、頭部睡眠的位置裝設的木板。也有做成棚架的設計。相對詞：床腳板（foot board）。

《heat-resistant glass》耐熱玻璃　利用玻璃組織結晶化過程，來抑制熱膨脹率，因此製作出耐熱性高的玻璃種類。使用的原料為方型酸性玻璃，也可以是陶瓷玻璃，具有耐熱攝氏120～400度高溫的功效。能抵抗攝氏400度以上高溫的耐熱玻璃，另稱為超耐熱玻璃，以示區別。

H

《hackberry》木蘭　木蓮科的落葉闊葉樹。在日本各地都有生長。邊材呈現灰白色。心材是深綠灰色。材質細密、平均、硬直少彎曲。

《halogen》鹵素燈　比一般白熾燈燈泡更小、壽命更長、亮度更高的電燈泡類型。鹵素就是指氟素、氯素等之統稱。在電燈泡之中，注入碘或溴等鹵素氣體，即製成鹵素燈泡。應用於室內設計、汽車等多樣化用途。

《hickory》山胡桃木　核桃科的闊葉樹。產於美國東部。邊緣為白色、心材是淡紅褐色。重、硬的材質，強度高，也善於吸收衝擊力。

《high Stool》高腳椅　配合櫃檯高度所製作的高腳椅。通常下方都有置腳台，讓雙腳有固定之處。

《high-back chair》高背椅　椅背部份到達肩膀之上、頭部附近高度的設計。從人體工學來考量，這是具有減輕疲勞效果的設計，而且明顯地與只為表現出高級感與舒適感的款式大不相同。目前市場販售的商品是屬於後者。如果是木製椅的話，高椅背也可能只是裝飾用途。

《hinge》鉸鏈　附著在門框與門板之間，負責使門板自由開啟、關合的金屬小道具。形狀就如同蝴蝶翅膀的張合一般，因此日文也稱之為「蝶番」。

《household goods》家用品　日常生活中使用的家具器物、用品等的統稱。

I

《import》舶來品　指國外輸入品。

《in shop》店中店　位於百貨商店或商業大樓之中的小店面、店舖。

《indirect lighting》間接照明　將光線照射在牆壁或天花板上，讓整體的光量變為柔和，也加強空間裝飾性的照明效果。

《industrial design》工業設計　以工業用品作為設計的目標與範圍。

《insulating material》斷熱材　不容易傳熱的材料。像是玻璃纖維、內部就含有許多空氣層，讓熱能無法傳導出去的結構設計。雖然在住宅建築之中，經常可見表面上舖有鋁箔和瀝青等材料，不過這是為了防潮的功效。

《integrated plastic》塑膠一體成型　將塑膠材料放入模具之中，一次就能製

作成型的工法。還有像一般所熟知利用高溫加熱塑膠、再以高壓射入鑄模內部的射出成型方式等。機器設備的體積也以大型為主。

《integrating》 接合　將木板或布料結合成一整片。

J

《interior element》 室內元素　構成室內設計的要素。

《interior》 室內設計　原本是單指室內的意思。廣義上來說包括了室內裝飾、家具擺飾品、設備儀器和室內設計等涵義在內。

《inter laced chair》 裝飾椅　將如同雕刻上的帶狀材質交錯層疊,做成椅背上的裝飾。

《Japanese ash》 栲樹　木犀科的落葉闊葉樹,材質偏硬,直挺不易彎曲,具有加工性良好的特點。因為運用於棒球球棒的材料,而廣為人知。也經常用來製作家具,亦稱為白蠟樹。

《Japanese cherry》 日本櫻　落葉闊葉樹的一種。加工容易、著色性佳、少彎曲、變形的木面等。具有加工性良好的特點。廣泛應用於家具、裝飾木材和雕刻用等等。

《Japanese hemlock》 日本鐵杉樹　松科的長綠針葉樹。厚重、堅實,經常使用於建築物中的樑柱、門上橫桿與地面舖木等。

《Japanese oak》 日本橡木　山毛欅科

使用在家具材、地板舖木等用途。市面上都將日本北海道產的原生品種稱為日本橡木。與輸入的橡木做為區別。

《Japanese low table》 和式桌　在日本和式房間內的矮桌。近年有許多非傳統日式生活方式、卻直接坐在地板上的西洋生活型態出現,因此矮桌使用率相對地增加。另外也有像桌腳可以收摺起來的款式,稱為矮餐桌（low dining table）。

K

《Japanese Agricultural Standard》 JAS 標誌　根據日本農林省的農林物資法所制定的標準規格。在室內家具之中所使用的合板木材、組裝材料等,也都必須遵守這項規格。

《jazzbow》 爵士碗　如同托缽一樣開口的碗型。

《junk》 廢棄物　（1）廢物、無用之物。（2）垃圾。

《kilim》 繊繡地毯　從中亞到西亞、遠有北非等遊牧民族,因生活需求而製作的織品物件。

《knockdown furniture》 組合式家具　以分解拆卸的狀態,進行捆包與運送。到了當地再組裝完成的家具組。主要是為了降低運送成本,但是如果應客戶要求協助組裝的話,會需要更

L

高的人工費用（在客戶家中）,所以有些販售商會先將物件組裝好,再出貨送至客戶家中。

《linoleum》 亞麻油地氈　將亞麻仁油等乾性油加熱,產生酸化作用,並同時加入木屑粉與顏料等混合,接著塗佈在麻布上,製成可以鋪放在地上的裝飾的布織品之統稱。

《living space》 居住空間　人類生活所需的場所空間。

《living》 客廳　起居室

《loft》 閣樓　屋頂內的房間,可以做為物品的儲藏室、或是當成住房來運用。

《komazawa road》 駒澤大道　位於東京都世田谷區內到目黑區、東西走向的幹線道路。另外還有與目黑大道、也是擁有許多家具商店的群聚區。但是與作為主要幹線的目黑大道相比,駒澤大道更接近住宅區,充滿了在地商店的氣氛。

《kraan》 水龍頭　也就是水栓口。原來用語是出自荷蘭的王冠一詞。像瓦斯管的栓口部份,也可以稱為龍頭。

《lacquer》 亮漆　以硝化纖維素（nitrocellulose）為原料的塗料。運用在包括家具、以及許多商品等廣泛的使用範圍。以快速乾燥為主要特徵,但是因為塗佈的膜層較薄,耐久性不佳。

《lattice》 木柵格　以木材製作成小格子狀隔間。不僅可以利用在園藝上、也能當作室內的空間分隔。

《layout》 配置　建築物的設置,包括房屋內部各空間的分配等等考量。

《lifting table》 伸縮桌　可以調整桌面高度的桌子款式。

《linen fold》 圓桌式　如同捲起來的餐巾布或捲起來的手帕一般,源自哥德樣式中的表板裝飾。

《linen》 亞麻布　麻布、麻類原料製作

M

《lounge chair》 吧台椅　放置在飯店酒吧（lounge）之中的獨特休憩座椅設計款。通常都是採用椅背接連座面的一體造型。也有與伊姆茲同名的經典創作。

《louver》 外設百葉窗　將板狀材料以連續的方向擺設,用來阻擋外部視線與光線。這種通常都是設置於窗外包百葉窗,外像搭配歐特曼樣式腳凳的休閒椅,也在酒吧中經常可見。

《low back》 低背椅　椅背設計較為短小的椅子款式。

《low board》 矮層架　高度較低的棚架。

《low table》 矮桌　高度較低的桌子。像電視櫃也是。

《neoclassicism》新古典主義

《nest table》嵌套几

《new simplicity》新簡約

《night table》床頭櫃

《nook》壁龕

《north Europe》北歐

《oak》橡木

O

《natural stuff》天然材料

《modulor》模矩

《module》模組

《mulberry》桑木

《multi cover》多用途沙發套

N

《naturalism》自然主義

《natural》天然

《modern》現代

《modern style》現代風格

《modeling》建模

《mirror curtain》鏡簾

《minimalism》極簡主義

《ming furniture》明式家具

《Milano salon》米蘭沙龍展

《modernism》現代主義

《mahogany》桃花心木

《maisonette》樓中樓

《maker》製造商

《manierisme》矯飾主義

《mantelpiece》壁爐架

《maple》楓木

《masterpiece》傑作

《meguro road》目黑大道

《mid-century》世紀中葉

M

木面出現如同老虎模樣的花紋，也稱為虎斑。生產於北美的落葉針樹種類之一。可分為白橡木與紅橡木二種。經常被運用在建築與家具的建材上。材質較硬、厚實，不易加工。但以適合做為曲木材料而知名。

《object》物件　法文中的物品、對象物之意。在工藝、美術的範圍之中，是指沒有特定用途的造型作品之統稱。

《oil finish》油乾法　先將木材浸泡在油中，然後放置等待完全乾燥的方式。使用的油品多為亞麻仁油或桐油等。北歐家具中常見的柚木材，也是以此種方式處理而知名。

《oil stain》著色油　使用在建材和牆壁面等地方的一種塗料，能讓木材上的紋路變得更為清晰。以揮發油加上著色劑所製成。

《organic》有機物　也是指有機的意思。而有機在設計上的用意，大多是表示具有自然弧度的美麗曲線。以有機法栽培而生產的作物，也稱為有機物。

《oriental》東方風格　指來自東洋之意。包括全部的亞洲樣式、風格之表現方式。實際上還可以細分為印度、東南亞、中國和日本等各種不同的文化藝術。

《oriented strand board》OSB建材　將木材等材料，切成小片後，以合成樹脂指接著劑進行接交叉組合木片板，著、壓縮、成型的一種板材。把木材的纖維，做特定方向排列，也就是讓上下二層構造，呈現90度不同方向的配置方式。經常被運用在建築物的主要結構部份。中醛（formaldehyde）的釋放量較少，也是它的特色之一。

《ornament》裝飾品　一般是指擺設的物件，但是指在室內設計之中則與裝飾之意。幾乎同義。不單只是裝飾物，也代表具有權威性、宗教性等的象徵設計物。

《decoration》裝飾　幾乎同義。

P

《pain》油漆　塗料。塗佈在物件表面，具有保護與著色用途的油漆顏料。是由樹脂類成分、水、油等，加上展色劑混合而成。

《painted maple》板屋楓　楓樹科的闊葉樹。木質稍硬，但是木材表面卻閃耀如同絲綢一般的光澤。如果有出現鳥眼一般的斑點紋，或是細紋木眼樣式，都屬於稀有的貴重工藝材料。

《pantry》食物儲藏室　指食品收藏庫。儲藏一些不需要置入冰箱，進行低溫保存食品的空間。亞洲地區較為少見，不過便利性相當高。

《ottoman》歐特曼　在舒適座座組當中常見、讓腳部伸展用的椅子。原來是指包有軟墊座面的長板凳之意。

《outdoor bench》室外椅　放置在室外和庭院等土地上，具有休息和乘涼等用途。運用在木材或竹子所做的長型座椅。

《particle board》內層木材片合板　將木材切成薄片，以接著劑黏著、加熱高壓、製作成平板的形狀。在英國，則是將此種合板稱為薄片板。在美國因為使用木片組合而成的不同，稱為WB材（以大木材和構造的）或OSB材（採用不同方向的結構）等。

《passania》椽木　屬於櫟科的闊葉樹。日本的本州中部到四國、九州地區皆有生長。在朝鮮地中也有各種。木材偏重、木材偏硬、扭曲的枝幹形較多。多應用於家具材料、建築、舖木和薪炭等，也可以用來栽培香菇而知名。

《paper sliding door》和式拉門　門的一種。在木框之中，以細長條木片組成格子狀模樣，並在另一面張貼和紙。下方以木板遮蓋，可以擋住視線上的雜亂空間呈現。

《pile》絨毛　如同毛巾表面一般的編織手法，以棉材質來製作。表面呈現這種樣式的布料，也稱為絨毛布。

《pilotis》未隔間　設置於建築物的一樓部份，沒有牆壁的空間。因為不在牆壁範圍內，所以該地面的面積，並未計入建築物之中。可以當成停車位等使用。

《patio》露臺　指西班牙傳統住宅中的中庭部份。源自西班牙獨特建築而來的字彙，現在已經成為中庭陽台的代名詞了。

《partition》隔間　將一整個大空間，利用牆壁將其區分為數個小空間的方法。固定式牆壁與可動式牆面，帶來的效果完全不同。

《paulownia》桐樹　闊葉樹的一種。木紋優美、輕量。而且具有吸濕、快乾的特性，適合用來保護衣物。以桐材製成的日式衣櫃，被視為貴重的珍寶。

《pendant light》吊燈　利用電線和鏈條，從天花板垂吊而下的照明燈具。

《permanent press》PR加工　以棉或人造絲（rayon）等原料，進行樹脂加工後，經過高熱與高壓加工處理。使摺邊、摺痕不容易消失、維持長時間的固定形狀。

《personal chair》個人座椅　個人專用椅。如果放置在客廳或房間等地方，主要還是指歐特曼（沙發椅腳凳）樣式和可以放腳的舒適椅款式。

《pine》松樹　松科的落葉針葉樹。指北歐生產的松樹。雖然都是稱為松樹，但是原來卻是指歐洲的赤松之意。經常在環境中可見的松木材，就是俗稱為OPF的加拿大產2×4材。隨著歲月樹脂也會開始變色，呈現出紅褐色的感覺。

《pitcher》水罐　水壺。也是指盛裝果汁等的桌上用容器。英文也與棒球的投手同義。

《plain wood》原木　未塗任何塗料，直接表現木紋的材質。在日本也稱為「素木」。

《plasma television》電漿電視 藉由螢光燈般的燈源在螢幕上排列，以產生高畫質影像的電視機種。構造簡單，容易製作大尺寸的畫面。薄型輕量是最大的優點。

《plate make-up》化妝合板 在合板表面上，以各種方式使其美化。包括了貼上超薄的上好光滑木材片，讓表面看起來就如同天然平滑的木材，與一般上等木材無差別。但也必須注意美麗表面之下的內部是否藏有缺陷。

《plate wood》成型合板 以薄切成片的木材，排成不同的纖維走向，再用接著劑將數枚接合在一起的成品。另外也稱為樹脂合板、木製合板。

《pleats》摺痕 指皺摺、摺紋。

《plywood》合板 厚度1～3單位的單片木板，利用接著劑、疊合成型，以伊姆茲為愛用者代表，經常當作中世代的家具材料而知名。

《polyester make-up plate》聚酯化妝合板 在合板表層，再加上聚酯膠膜成型的薄板。也可以稱為塑膠板、塑膠合板。

《polypropylene》聚丙烯 熱可塑性塑膠的一種。具備良好的耐藥品、耐天候、耐衝擊和耐疲勞等性能。抗鹼性也非常好。運用在室外家具和鉸鏈等方面。

《polyvinyl chloride》PVC 聚氯乙烯。亦可稱為乙烯。

《porcelain》瓷器 將礦物磨碎的粉末加水、製作成形後，放入1400度的高溫中燒製完成。具有硬質地、細緻、平滑嫩白外層的特徵。

《postmorden》後現代 接續現代主義之後的藝術、文化運動。從機能性、合理性等現代主義中解放，回到以藝術裝飾（art deco）為中心的1920年代，混合過去與現代的各式各樣風格，展現出令人耳目一新的感覺。也具有折衷主義設計樣式的影子。

《pottery》陶器 以黏土類的土壤做為原料，經由燒製而成的器物之統稱。與具有透光性的瓷器不具透光性。

《print》印染 在材料上添加顏色、花樣的加工步驟。除了染色之外，還有各種印刷方式（凸版、絲網印刷法等）可以運用。

《product》產品 也是指製品。

《profession use》專業用具 專業人員所使用的工具、設備儀器等。不僅方便使用、而且耐久性佳。近年來，一般家庭選用專業用具的情況也日漸增加。但還是要注意，這些工具是否適合一般家庭的用途（如數量、強度等），都需要仔細考量。

《prototype》原型 進入市場正式販售前的試作品。

《public space》公眾空間 即公共空間。像企業、飯店等，則是指開放給一般大眾可以自由出入的地方。而在住宅方面，相對於個人的空間，公眾空間，意指家庭全員的共用空間的情況。

《pulling door》內拉門 從二扇門之間，用手向內拉開的大門類型。

《punching metal》穿孔金屬片 在金屬製平板上打洞，通常使用的材料為不鏽鋼、鋁製等。運用於地板下的通風口等情況較多。

Q

《quilting》縫被 將二片布之間，塞入毛料、棉布等作為填充、表面再以手工或機器縫製出裝飾點綴的圖案。也可以稱為刺繡、拼布。

R

《rattan》藤 原產於熱帶亞洲的椰子科植物。英文名為rattan。東南亞也盛產藤編家具，在室內家具中也經常使用。

《rayon》嫘縈 19世紀末期，在英國所發明的一種化學纖維。將木材紙漿（pulp）與去棉仔的棉花，一起浸泡在含有短纖維的纖維素藥品之中，等到濕性良好，再從中染色。溶解之後，再從中製作出長纖維。吸

《reclining Chair》可後仰式安樂椅 安樂椅的一種。椅背的後方還可以調節作出不同的背部傾斜角度。

《re-design》複設計 將古老的設計，加入現代風格元素，創作出新的設計款式。

《reform》改裝 為了增加居住時的舒適性，可以利用增建、改建、整修、修補等工事來達到目的。從增建、隔間變更等等大規模的動工，到更換一扇門等，都屬於改裝的範圍。

《renovation》改建 將現有的建築物、進行大規模的改建修繕工程。也是在改變建築物用途或功能，提升機能性與價值的一種方式。

《repair》修理 修繕、修補。

《reproduction》復刻 將過去已經停產的經典作品，重新再製作、生產販售。以重現當時原始設計的風潮為前提。

《retro》復古風 重新流行的風潮。在20世紀前半時期所製作的家具之中，以復刻版居多。

《rocking chair》搖椅 具有可以前後搖擺的椅子構造。使用時非常舒適，但是起身時就需要使用一些技巧來輔助。

《rococo》洛可可風 出現在路易15世紀樣式的別稱。以非對稱式的雕刻、貝殼、蝶紋圖樣等，來製作出華麗裝飾為特徵。其中也有許多表現中國風與異國情調的藝術造型設計。

《roll screen》捲簾 可以由多種不同的材質來製作（包括蕾絲等）。具有遮光與調節進光量之功能。

《roman shade》羅馬簾 有橫向的窗簾

形態，也有以相同上下方向開合的簾子款式。善用織品的特性而創作出波浪的效果。豐富的層次感表現。

《rosewood》黑檀木 生產於巴西和中美洲、東南亞等地區，紅褐色、堅硬而且木紋細緻的美麗木材。高級家具經常使用的材料。紫壇木。

《rug》地毯 鋪設在地面上的織物。通常約為1～3張場場米的大小。

S

《saving energy》節能 減少浪費、讓能源獲得有效的運用。

《scandinavian》斯堪地那維亞 即指北歐的斯堪地那維亞半島。是三個國家丹麥、挪威、瑞典的聚集地，也是經常使用的統稱。

《seat》座面 椅子接觸人體的部份。不只是平面思考，大多都具有符合人體工學的造型。

《select》精選 挑選出來的物件。

《separate chair》分離式座椅 像無扶手椅、單扶手椅、角落椅等可以自由組合、排列的椅子款式。

《separate curtain》分離式窗簾 窗簾分成不同的數片所組成。並不需要經常開闔的類型。

《shade》燈罩 具有調節光線、遮光的目的，也可以上下開合。

《shaker style》夏克樣式 在18世紀後半至19世紀前半。由美國夏克教徒

引領出來的建築、家具樣式。以構造簡潔、高機能強為主要特徵。

《shelf》展示架 商品與物件的擺放棚架。陳列架。

《sick house》污染住家 住房內的牆壁和地面、結構、家具等製作材料中，含有受污染的化學物質，使得室內的空氣品質惡化，對人體健康產生影響。

《side board》邊櫃 放置在客廳或餐廳裡的橫長型裝飾櫃。通常是靠牆面而設置。上面有可以擺放照明器具、小物件等的空間。從高度來看，以矮櫃居多。

《side chair》邊椅 指沒有扶手的座椅款式。

《side table》邊桌 放在椅子與沙發橫向接頭位置的、輔助用小桌子。通常被當成放置菸灰缸和照明燈具的位置。

《skip floor》段差 讓上下樓層之間的半層，以互相交錯的方式組成。大多運用於建築在斜坡地上的住宅，還有追求設計變化性的集合型住宅上。

《slab》表板 在合板表層所鋪貼的修飾用表板。厚度為0.2～0.9cm。還可細分為薄表板或厚表板。

《slide rail》滑行軌道 讓抽屜等輔助拉推的金屬小道具。利用鋼珠軸承拉引，所以在軌道部份放入了滾珠軸承(ball bearing)與輪子。另外針對載重量與抽屜數量的不同，也有多種不同的樣式產生。

《sliding door》拉門 往橫方向開啟、關閉的門扉。

《soap finish》肥皂修整 以天然成份的肥皂水塗抹於木材表面的收尾方式。主要出現在丹麥等地區的工法，讓木紋呈現更完美。

《sofa》沙發 可以休息的舒適長椅。另外也有雙人子。基本上為三人座的種類。情侶座與單人座的種類。

《soft down wall》下拉式棚架 如廚房上方的棚架結構，附有可以下拉到方便存取物件的位置之機能。為了讓拉動的方式更便利，也有電動式的設計。

《soft leather》軟皮革 如同字面上的意義表示。要取得較軟的牛皮，就應該選用仔牛皮(出生半年內的小牛)，與小牛皮(出生半年後至二歲)。在室內家具方面，還可以運用在軟墊表層上，增加柔軟的觸感表現。

《soft wood》軟木 柔軟性佳、容易加工的木材類統稱。如西洋杉紅木(red cedar)、紅木(red wood)等為代表。本來是將種子有硬殼的種類稱為硬木，種子沒有硬殼的稱為軟木，與木質的軟硬程度並無關係。目前都是以混合使用的方式較多。

《SOHO》蘇活族 行動、家用小型辦公室使用者(small office home office)的簡稱，意指以自家為辦公地點，或10名工作人員以下的小規模

達，有日漸增加之趨勢。

《soundproof》隔音設備 為防止屋外噪音干擾屋內生活的設備，也具有讓室內聲音不會洩露於外的雙重功能。

《spot light》聚光燈 只照射物體及區域的某一部份，集光性高的照明方式。

《spruce、pine、fir》SPF材 在寒帶針葉林地區中成長的雲杉木(spruce)、松木(pine)和冷杉(fir)樹木。都是屬於生長過程短、價格便宜的材料。主要用於2×4尺寸切割(the two-by-four method)的住宅結構木材。

《stacking》堆疊 可以重疊堆放的意思。字源出於英文的stack，也就是可堆疊之意。因此stacking chair，就是指可以堆疊的椅子款式。

《stained glass》彩色鑲嵌玻璃 將有色玻璃切塊，並使用鉛棒熔出相連結的細鉛框、組合而成。大多使用在裝飾性目的。最早起源於中世紀歐洲的哥德樣式。尤其在許多教堂經常可見。

《stretch》編結 也就是指編織針法。運用與繩編一樣的方式，做出裝飾性的效果。也有多樣不同的變化型出現。

《stool》椅腳凳 沒有椅背和扶手的邊椅類型之統稱。如果是座面較高的款式，稱為高腳椅。還有像座面較高(Ottoman)樣式與附有軟墊座面的長板凳等，也可以納入廣義的椅腳凳行列。

《storage space》收納空間　將生活用品與衣類等收放起來。如衣櫥、層架等的箱型家具皆是。

《structure plate》構造用合板　運用在建築構造上重要部份的合板材料。除了有9種因品質與強度試驗、所做成的等級分別之外，還有許多細部上的分類方式。

《stucco》灰泥　水泥工匠在牆壁上塗佈的材料。以石灰加上草類纖維，加水混成糊狀即完成。吸濕性機能良好。

《style furniture》樣式家具　指具有某個特定國家，某個時代獨特的歷史樣式之家具作品。可以從各個領域、風格等主題切入，就會有更深的認識與了解。

《sustainable》社區共存　以持續性、接近永久的街區長存為目標。通常都是與整體環境相連結，因此也有sustainable community等稱呼方式。

《system kitchen》系統廚具廚房　以系統廚具打造的廚房。空間寬闊，容易使用。由置物櫃、爐具、清洗設備、流理台等組成的整體化廚房樣式。

T

《tableware》餐具統稱　陳列在餐桌上的食器用具，如盤子、玻璃杯、刀子、湯匙、叉子等等。

《tacker》打釘機　和訂書機一樣，可以將金屬芯打入布料或皮革做為固定的箱型家具類。除了手動式之外，還有運用空氣壓力的氣壓釘設計等。

《tapestry》掛毯　意指掛在牆壁上的毯子。通常都是為了裝飾空間用途，因此有非常多類型的顏色、花紋等，如同圖畫一般的模樣出現。

《tassel》流蘇　如同窗簾一般，可以裝飾房內的隔間用。最近也出現了以金屬棒製成的設計類型。不過現在大多是以裝飾性的功能為主要訴求。

《taste》品味　自己的鑑賞力表現。

《teak》柚木　馬鞭草科(verbenaceae)的熱帶產落葉高木。有金黃色或黃褐色等，有茶色調的相接條紋。撫摸木材表面，就像是創造出另一個空間的好觸感。耐久、防腐，是世界上高級的知名木材。

《tenon》榫　以小木板插入木塊接合處，無需釘子就可以組合成像衣櫥、屏風等也是如此做法。

《terracotta》素陶　素燒，大部份為製作像花瓶等材料。

《textile》織品　織布、內裝材料，垂布、壁掛等，運用於室內裝飾的布料。可分為織布與不織布。

《texture》質地　材料質感、觸感。

《the two-by-four method》2×4　即2英吋×4英吋的木材尺寸，這也是住宅中常用的木材切割工法名稱。特別為...

《tile》瓷磚　貼附於地面、牆壁面上的平型物件。使用的原料有、石頭與黏土燒製的陶器、瓷器，還有像塑膠、柏油等等。也深具裝飾性。

《torreya》香榧　學名針葉榧樹。日本本州南部、四國、九州等溫暖的地方皆有生長。耐水、耐濕氣性能佳，因此也經常被運用在浴缸盆、和船舶等方面。也適合用於雕刻、製作像棋棋盤等材料而知名。

《traditional construction methods》在來工法　即從過去到現在所沿用的、傳統建造房屋的建築工法。以柱、樑、捆筋等部份，作成堅固的木柱材料。亦稱為軸組工法。

《THONET style》托奈特樣式　一般是指米歇爾‧托奈。托奈在18世紀前半時，開始發出曲木技術而製成的獨特座椅款式。托奈特樣式也被當作具有豐盛曲線造型椅子的統稱。

四面牆壁、天花板與地面，組成的四面立體住宅空間而設計的尺寸。不僅能發揮更多的設計構思，具備耐震性與耐火等，都還只是其構造用空氣壓力的氣壓釘設計等。

6英吋的木材尺寸時，就會註明為2×6工法。還有像是主柱部份的尺寸之為2英吋×10英吋，也可以寫成2×10工法等等，利用尺寸來標示工法。

U

《tumbler》平底杯　一種大杯子。

《unit furniture》組合家具　單一種或數種基本型的箱子、棚架與抽屜等家具，可以自由組合搭配。

《universal design》整體設計　對每一個人都能提供安全、健康生活的設計考量。

《urethane foam》泡棉塑膠　利用氨基鉀酸酯材料、發泡後產生的泡棉狀石化製品。輕量，而且由原料發泡方式，便能做出密度與硬度的調整。可以放在軟墊之中並當成斷熱材等使用。

《urethane》氨基鉀酸酯製品　利用氨基鉀酸酯材料，不僅可以製成泡棉，另外也可以製作合成皮、塗料、接著劑等等。依不同用途而衍生出來的各種材料不過通常使用氨基鉀酸酯所製成的，都是以泡棉居多。

許多用途。

《used》中古品　二手貨。

《utility》洗衣間　用來洗滌與熨燙衣物等，作家事的空間。

V

《varnish》亮光漆　塗料的一種。把樹...

204

脂以乾性油等進行溶解，可以製作成油性亮光漆或揮發性亮光漆。

《vase》花瓶　可以插放花草的容器。有各式各樣的造型，還有如西洋式、日式、金屬製和陶器等等多樣化的不同種類。

《venetian glass》威尼斯玻璃杯　來自義大利威尼斯姆蘭諾島（murano）所製作，杯腳形同裙子一般造型的玻璃杯。白色的蕾絲與緞帶、搭配金色的點綴裝飾，蔚為經典之作。

《vintage》年份精品　原來是指在特殊年間，以採收到的優良葡萄所製成之葡萄酒。後來延伸為隨著時間並產生價值的廣義解釋。價值，則是由評價與需求而來。

W

《wagon》推車　以搬運為目的所製作的家具。腳部附有轉輪。還可分成茶推車、桌型推車和服務型推車等款式。

《walk in closet》衣櫥間　人可以進入走動的衣櫥空間。收納容量大，也非常便利，廣受歡迎的室內裝潢方式。從英文來看時，注意不要誤會為「會走的衣櫥」。

《wall paper》壁紙　貼附在房屋壁面上的裝飾材料。依原料和樣式來看，可概分為「和紙」與「洋紙」兩種，還有像使用塑膠材質的合成紙等，這

種強調耐久性佳、與方便取得之特點的壁紙也日益盛行。

《walnut》胡桃木　一種木材。表面具有光澤，高硬度也容易進行加工作業。

《wardrobe》衣櫃　收藏衣物的家具。品。衣櫃。

《water-repellent》防水加工　為達到防水效果的加工方式。古代是使用蠟或油等原料，而今日則採用氟化物等化學原料進行加工。不僅能保持透氣性，而且抗污力強。因此廣泛應用於衣服及室內家具等多樣化範疇。

《waving》編帶　具備椅背緩衝功能的伸縮性帶狀物。一般都是使用纖維與橡膠的合成品。

《white ash》白蠟樹　木犀科的闊葉樹。在北美等全區域皆有生長。邊材為白色，心材是淡褐色，硬度適中、耐久性佳，也容易加工。運用於家具用材、建築用材與合板材等。美國衫。

《white birch》白樺木　原產於北美的樺木科闊葉樹。容易加工，而且具有美麗的表面紋理。經常使用於家具製作、鋪設地板等用途。也適合當作曲木材料。只是耐久性欠佳。

《white oak》白橡樹　山毛櫸科闊葉樹。原產於北美地區。黃褐色中有紅褐色，材質中有斑點。在日本也成為日本橡木（Japanese oak）的替代用木材。木紋較日本橡木粗大，顏色也略白。

《windsor style》溫莎樣式　在英國蘭開郡、約克郡地區中，農民們經常使用的日常生活家具之樣式。工業革命後的18世紀後半時期，由位於白金漢郡地區、森林地帶中的製作工坊，大量生產這種樣式的家具，提供倫敦居民的需求。

《wiping paper》浮雕紙　以印刷顏料將印有凹凸花紋紙面上的凸起部份上色，讓凹下部份產生立體陰影的效果。

《wood inner》木裡　指在製作木材時，最靠近材心的切面部份。乾燥之後，木裏面就容易產生反凸的情況。

《wood out》木表　製作木材時，靠近樹皮的切斷面部份。

《writing bureau》書寫櫃　打開櫃子上方的門板並放下，就成為了書寫桌的設計。通常都是將上方設計為書架，下面設有抽屜、方便放小物件。不書寫時，可以當成收納箱來使用。

Y

《writing desk》書寫桌　寫字時用的桌子。也有書寫櫃（writing bureau）的款式。

《year plate》紀念盤　每一年各大知名品牌都會選在聖誕節假期時，發表販售當年的紀念盤子。

Z

《zelkova》櫸樹　闊葉樹的一種。木紋非常美麗、堅實，具有彈性的木材。也是古代流傳下來的常用結構材。

《zoning》區域劃分　將建築物依用途、劃分出不同的單位區域。在建築設計畫中，這也是決定各空間位置關係方面的重要考量因素。

其他用語

《町屋》　日本京都地方過去將店鋪與住家合為一體的商家住宅建造型式。江戶時代的商人住家，也稱為町屋。

《坪》　台灣民間計算面積使用單位，3.3平方公尺為一坪。同二個榻榻米大小。

《觀音開口》　指左右門皆可開啟的意思。如同日本擺放神像的佛堂和廚房的門扉開啟方式一樣，所以有此稱呼產生。

趣味教科書

世界名家椅經典圖鑑

all about the chair of masterpiece

LOHO 編輯部◎編

社　　長	根本健
總 經 理	陳又新

原著書名	初めてのインテリア名作・定番チェアの本
原出版社	枻出版社 EI Publishing Co., Ltd.
原文編輯	Real Design 編集部◎編
譯　　者	蕭雅文
企劃編輯	道村友晴
執行編輯	方雪兒
日文編輯	李依蒔
美術編輯	翁君宇

財 務 部	王淑媚
發 行 部	黃清泰
發行·出版	樂活文化事業股份有限公司
地　　址	台北市 106 大安區延吉街 233 巷 3 號 6 樓
電　　話	(02)2325-5343
傳　　真	(02)2701-4807
訂閱電話	(02)2705-9156
劃撥帳號	50031708
戶　　名	樂活文化事業股份有限公司
台灣總經銷	大和書報圖書有限公司
電　　話	(02)8990-2588
印　　刷	科樂印刷事業股份有限公司

售　　價	新台幣 360 元
版　　次	2008 年 11 月初版
版權所有	翻印必究

ISBN 978-986-84653-6-7
Printed in Taiwan

PUBLISHING
樂活文化